聖誕饗宴

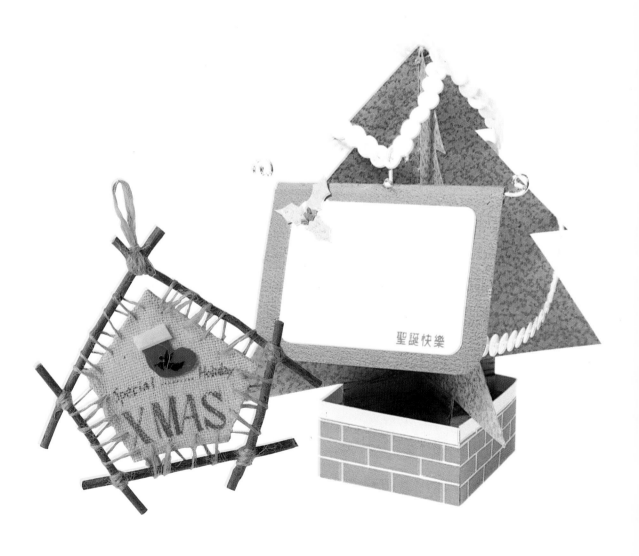

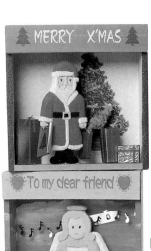

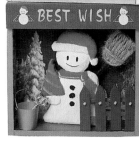

2

目　錄

節慶DIY

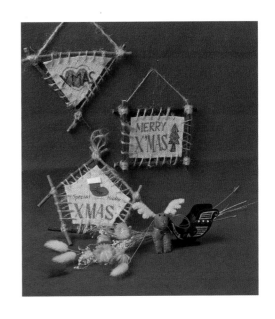

XMAS

聖誕饗宴 MERRY CHRISTMAS

"叮叮噹，叮叮噹，鈴聲多響亮"

歡樂的聖誕鈴聲又再度響起，每年的聖誕節都是到各個大小商店購買卡片、飾品以及禮物，今年來點不一樣的，自己動手做做看，讓朋友感受到你的誠心。

"聖誕饗宴"為你呈上歡樂聖誕佳餚，這次聖誕饗宴分一、二本，為的是讓選購的人有更多的選擇。

聖誕饗宴（一）以卡片、飾品為主，讓裝飾慶祝聖誕節到來的你，有更多佈置的 idea，使自己的家充滿聖誕節氣氛；聖誕饗宴（二）則以送禮、生活上實用的用具加以變化，如此的聖誕禮物讓你的朋友收到獨一無二自己親手製作的禮物。大家一起來渡過一個溫馨、歡樂、特別的聖誕佳節吧！

節慶DIY

5

鉗子

剪刀

廣告顏料

鋸子

6

雙面膠

相片膠

方眼尺

刀片

▶ ▶ ▶ ▶ ▶ ▶ ▶ ▶ ▶ ▶ ▶ ▶ ▶ ▶ ▶ ▶ ▶ ▶ 　工具材料

緞帶

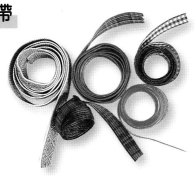

準備動手去做了嗎

工具和材料的準備是不可少的

所謂欲善其事

必先利其器

認識所用的工具材料

才能善用它們做出精巧獨特風格的作品

紙藤

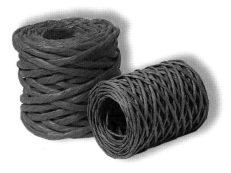

不織布

鈴噹

美術紙

鐵絲

紙黏土

節慶DIY

7

8

Now I am in a frolic mood. Thanks to God
for our living filled with dreams.

聖誕快樂

2000

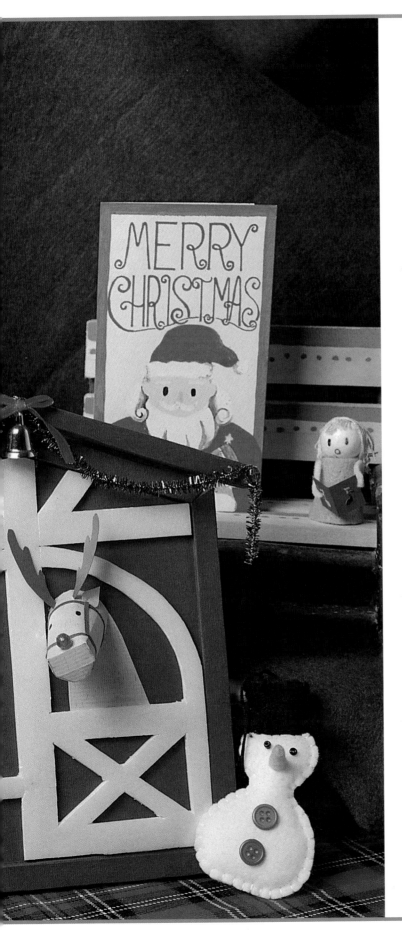

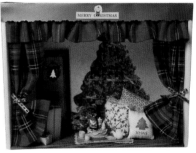

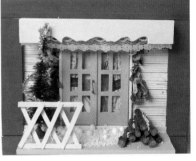

◀ MERRY CHRISTMAS ▶

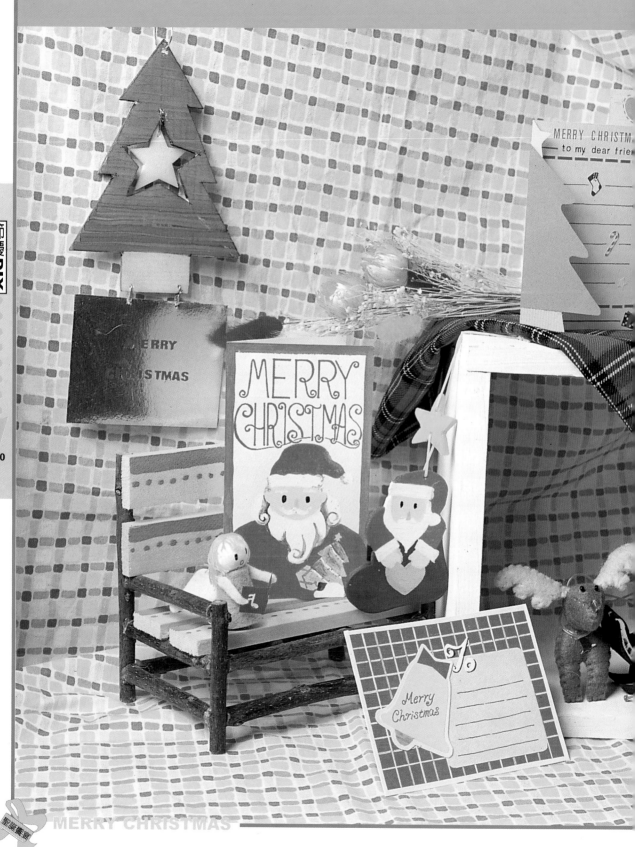

nature world !

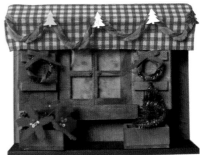

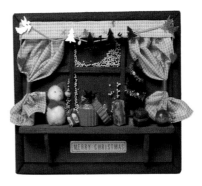

◀ MERRY CHRISTMAS ▶

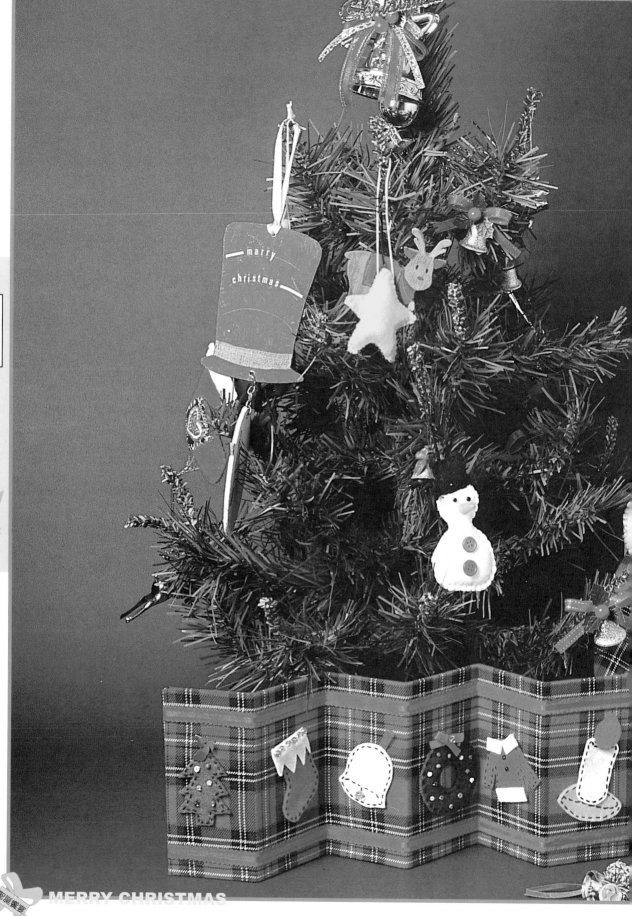

Happy days , let's enjoy life！
Let's life it with love.

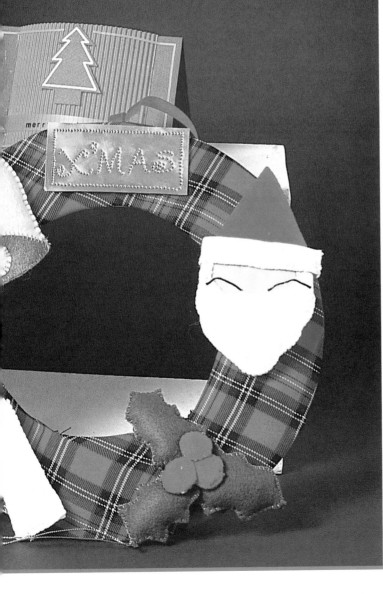

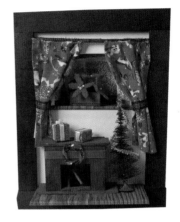

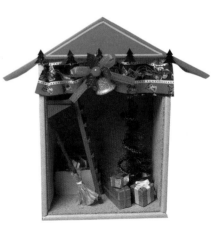

◀ FREEDEN WORLD ▶

The light entering the window.
Look happy.
what can you see through the window.

14

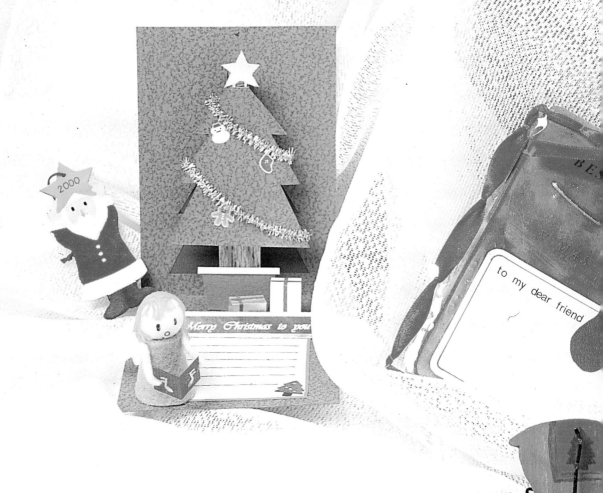

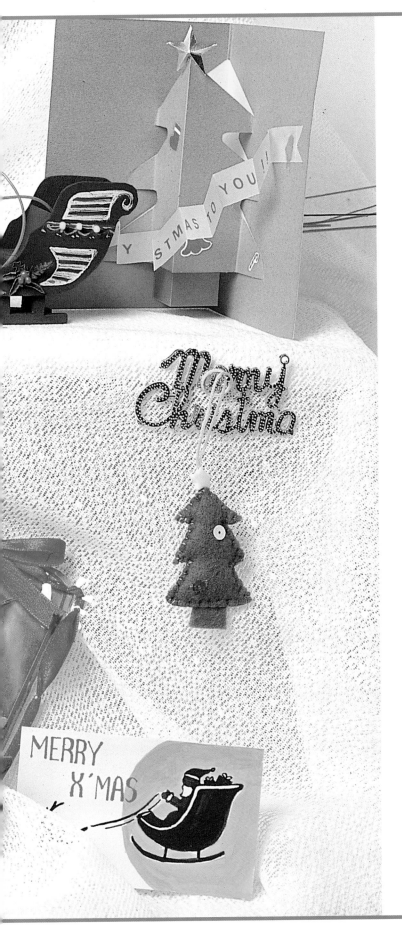

◀ **HAPPY CHRIS TIME** ▶

1

百匯聖誕

市面上琳瑯滿目的卡片
有的另類
有的精緻
但總是缺少了一份心意
百匯聖誕中
將教您自己動手製作獨一無二的卡片
使接到卡片的人倍感溫馨

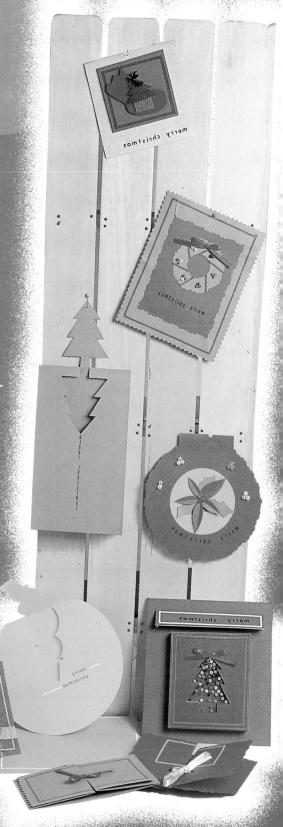

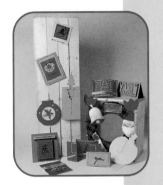

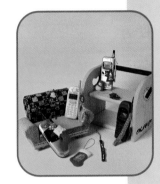

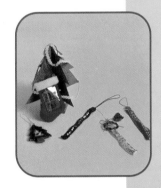

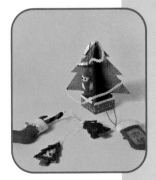

拓印單純的聖誕圖案
及金色邊緣，典雅且
能傳達祝福。

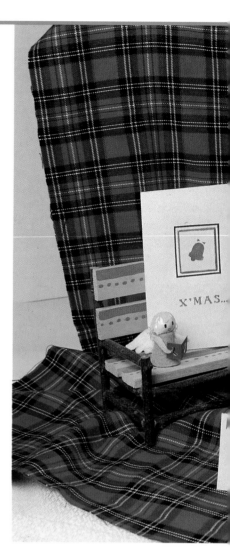

1 取美國卡紙及紙並裁成
　　適當尺寸。

2 於裁的紙上畫好要貼美國卡
　　紙的位置。

3 於美國卡紙上塗層底色。

4 取描圖紙並割出聖誕圖案。

5 將割好的描圖紙，用拓印
　　方式將圖印於色塊上。

6 將繪好的圖卡紙貼於之
　　前裁的紙上。

畫張聖誕卡片寄給朋友
，讓朋友覺得很窩心。

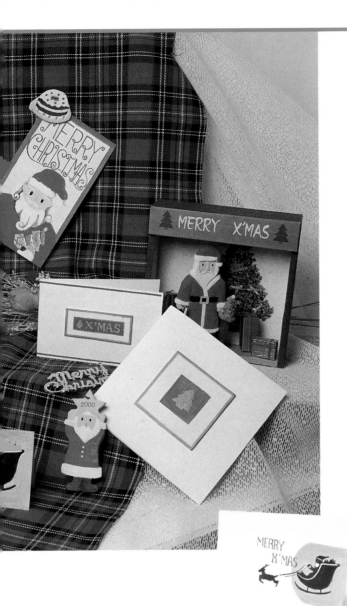

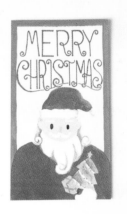

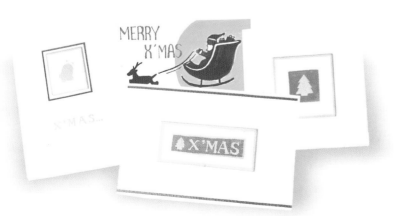

1 取張紙，並裁切成適當尺寸且對折。

2 於折好的紙上畫上鉛筆稿。

3 再用壓克力上色，完成。

聖誕樹的造型，使聖誕節的氣氛更添幾分。

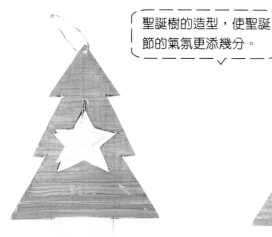

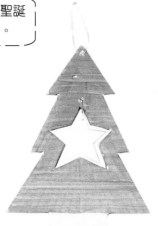

MERRY CHRISTMAS

1 取張珍珠板畫上聖誕樹的外型。

2 將外型割下且聖誕樹割個鏤空的星型。

3 用麥克筆於珍珠板上上色（須油性麥克筆）。

4 將活動鏤空的星星及留言板固定於聖誕樹上。

5 於留言板一面轉印上祝福的話語。

6 翻面後貼上紙張，如此用於寫感性話語給朋友。

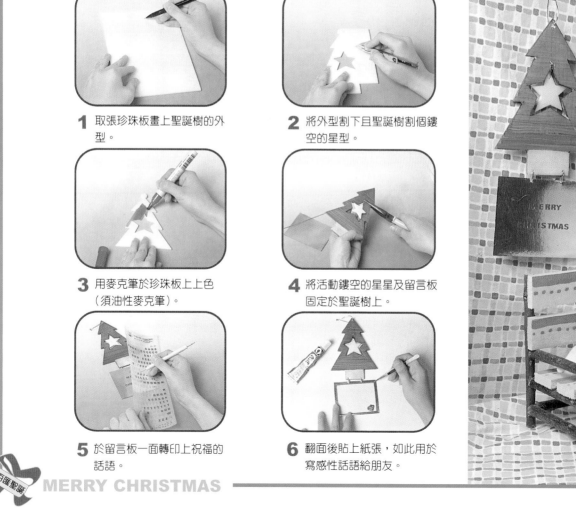

MERRY CHRISTMAS

聖誕樹上繞著 Chrismas 字句，
讓單純的卡片更亮麗活潑。

1 取張紙裁長方形後對折
成卡片。

2 再取張紙畫上聖誕樹的
外型。

3 用剪刀將聖誕樹剪下。

4 取張賽璐璐，並轉印字於
賽璐璐上。

5 將賽璐璐裁下後貼上，
完成。

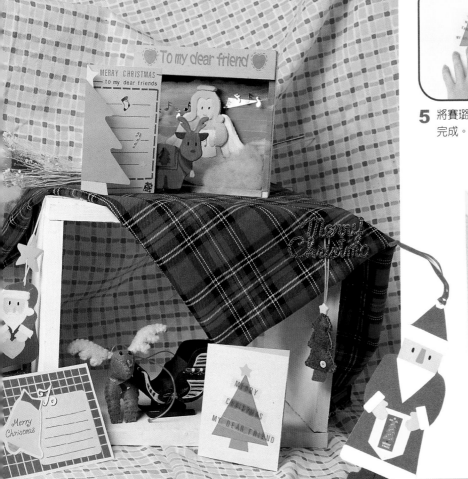

MERRY CHRISTMAS
to my dear friends

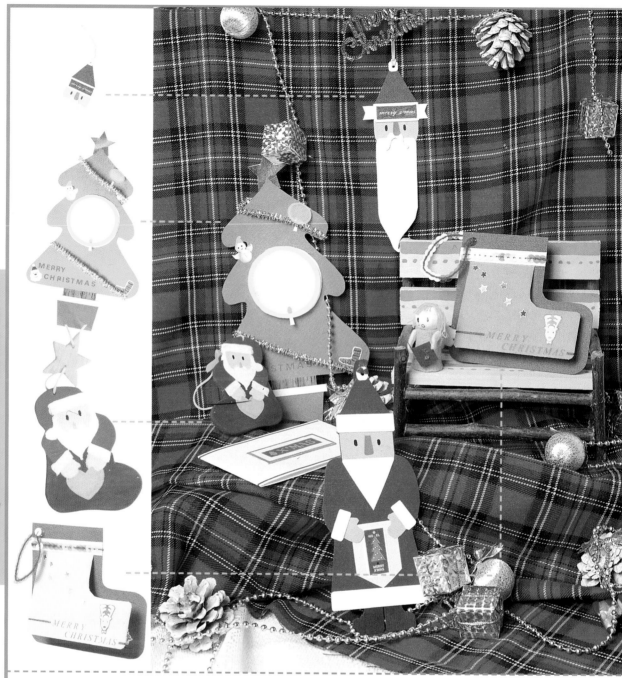

聖誕老人是聖誕節的主角，做成卡片另有一番風味。

1 取各色紙張。（做聖誕老人之用）。

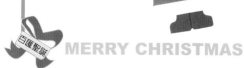

百匯聖誕

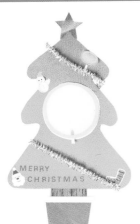

> 聖誕樹上的燭光，翻開可寫
> 祝福語，有陣陣暖意傳出。

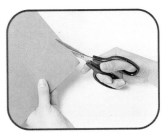

1 取張紙剪下聖誕樹的外型。

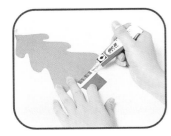

2 將聖誕樹一一貼好，完成
基本型。

3 取貼紙剪下須要用的幾
張貼紙。

4 將貼紙一一貼於聖誕樹上。

5 於聖誕樹上做些裝飾，且貼
製一燭光，寫留言之用。

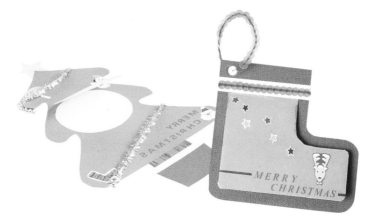

23

2 剪裁出以下的型板。

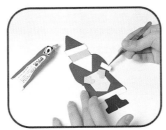

3 將型板一一貼合，完成
聖誕老人。

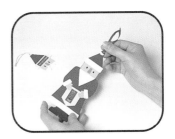

4 於聖誕老人頭頂帽處綁一
緞帶，如此可垂掛。

打開卡片的剎那，聖誕樹跳躍於眼前，包你朋友又驚又喜。

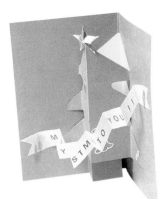

1 取二張可搭配的紙，並畫上圖形。

2 將樹外型割好，然後二張紙貼合。

3 將聖誕樹的枝幹及裝飾一一貼完成。

4 剪張描圖紙。（剪一長條狀）。

5 將長條狀描圖紙上下來回折疊。

6 於描圖紙上轉印字上去。

7 將描圖紙做彩帶貼聖誕樹前，完成。

MERRY CHRISTMAS TO YOU.

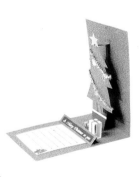

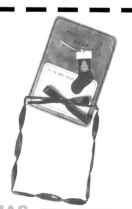

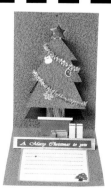

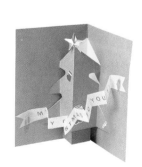

MERRY CHRISTMAS

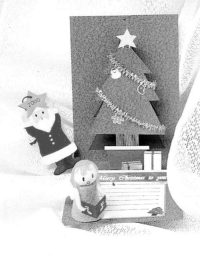
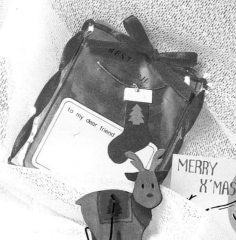

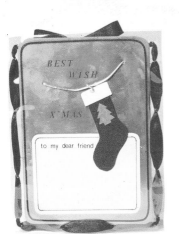
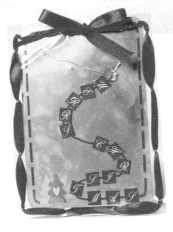

不同材質的聖樹,既具
創意又別出新裁。

1 取一塑膠布,並用緞帶縫合
使其成袋狀。

2 取一銅片並剪下適當尺寸。

3 於銅片一面貼上Merry
Christmas的祝福話語。

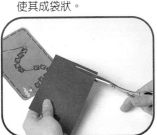

4 再取張紙剪出聖誕襪的造
型,貼於銅板另一面。

5 用轉印字將字轉印於銅
板上。

6 完成後將銅板置入塑膠
製的袋中,即可。

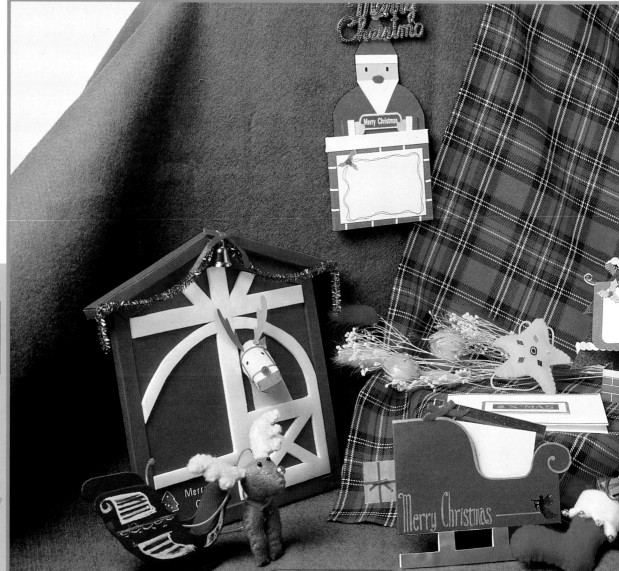

聖誕老人從煙囪出處,帶著祝福而來,是個特別的點子呢!

1 取張紙剪一工字型。

2 再取張紙剪一聖誕老人的型板。

3 將聖誕老人組合貼製完成。(背面須留一長縫)。

4 將裁的工字型穿於聖誕老人背面。

MERRY CHRISTMAS

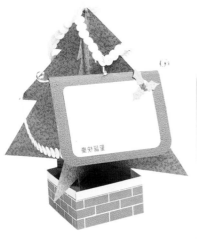

立體的聖誕樹，既具裝飾且又特別，再將小卡掛於上，增添了許多聖誕氣息。

1 取張紙裁二個相同大小尺寸的聖誕樹。

2 將聖誕樹對折後，重疊放並於折線縫合。

3 取一亮片緞帶將其圍繞於聖誕樹上。

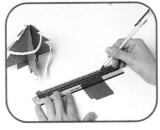

4 再取張紙製作，放聖誕樹的盒子。

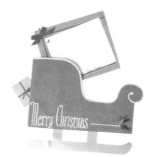

5 將聖誕樹與盒子組合於一起。

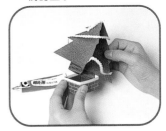

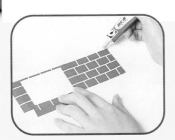

5 再取張紙製做成一個煙囪。

6 再取張紙製作留言掛牌，以供寫留言。

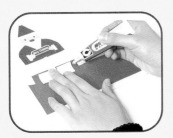

6 將聖誕老人固定於煙囪內，完成。

7 將掛牌垂掛於於立體聖誕樹，完成。

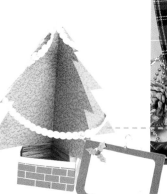

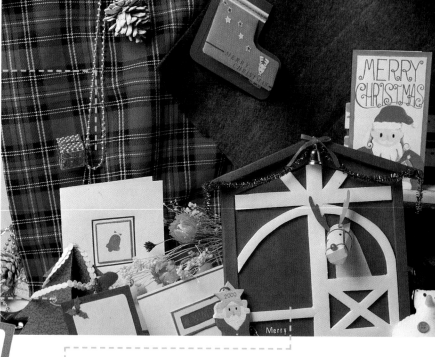

馬槽為基本造型，馴鹿在旁邊偷看，不同的聖誕祝福，隨即呈現眼前。

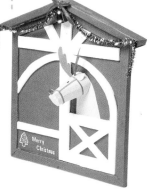

1 取一厚紙箱裁切成房子的外型。

2 再取紙，將紙裁成可包紙箱的房子外型。

3 將紙箱用紙包裝好，製成馬槽。

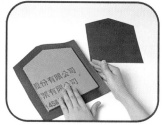

4 用紙製成一個立體馴鹿的頭。

5 將其一一固定完成。（馴鹿的頭黏貼成側一邊）

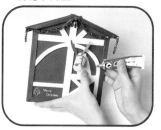

6 於馴鹿的頭側的另一邊可寫字，猶如馴鹿在祝福你。

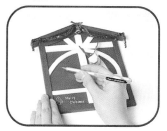

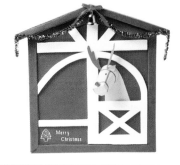

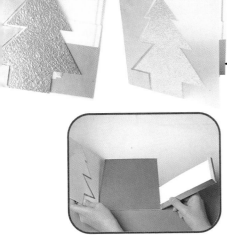

替信封、信紙做一個家，
利用聖誕樹的造型，更具
聖誕風味。

1 取張卡紙，將其裁成一薄盒
子的外型。

2 於卡紙外貼上層紙並組合於
一起。

3 如此便可將製作好的信封、
信紙置入。

4 再於前端黏貼一長條狀，如
此便可別上迴紋針。

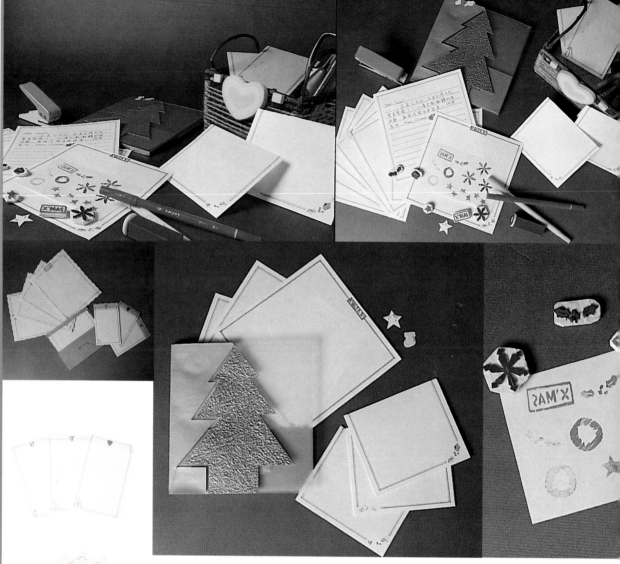

30

自製的信封、信紙,寄給朋友是不是很貼心呢?

1 取紙張裁成自己喜好的
尺寸。

2 並於紙上繪上簡單的線條,
及用印章蓋上花紋。

3 再裁紙並繪上圖案製作
成信封。

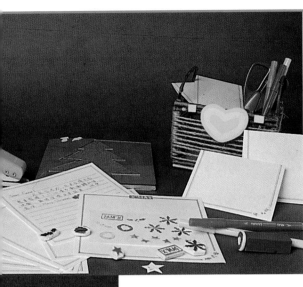

聖誕樹、鈴噹、星星……
等聖誕造型，製作成迴紋
針，既實用又特別。

1 取飛機木割成需要的
外型。

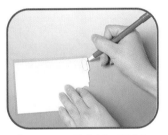

1 取張厚一點的紙，並畫上
圖型。（當迴紋針的圖型）

2 用刀片刻成喜歡的聖誕
圖型。

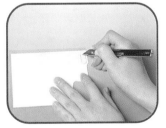

2 將畫的迴紋針割下。

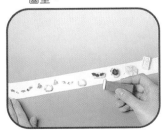

3 再製作一立體柱型，將飛
機木黏上，可當印章使用。

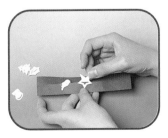

3 完成，如此便是獨一無二
的迴紋針。

與遠方的朋友很久沒連絡了，自己製作一張滿懷的祝福和關懷，郵寄到她的手中，希望常常想念著我。

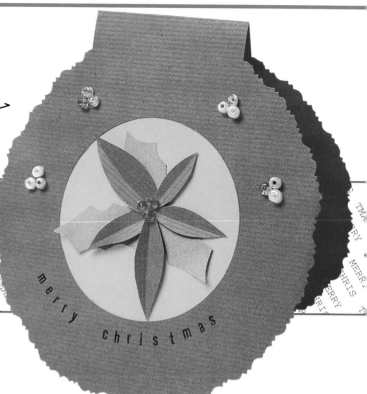

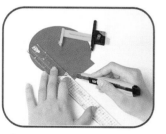

1 用割圓器割出如上圖所示。

2 用鋸齒剪刀將圓形的邊剪出花邊。

3 同個圓心割出另一個較小的圓。

4 將彩色珠子裝飾。

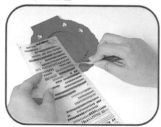

5 轉印上文字。

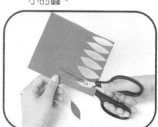

6 剪出聖誕紅的花瓣。

7 將剪下的聖誕紅對折。

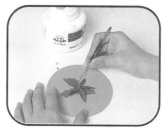

8 將聖誕紅組合起來。

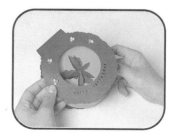

9 組合至圖5後，完成。

MERRY CHRISTMAS

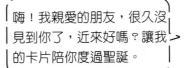

嗨！我親愛的朋友，很久沒見到你了，近來好嗎？讓我的卡片陪你度過聖誕。

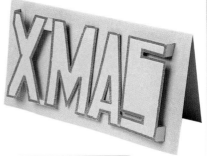

1 在紙上割出X'MAS圖樣。

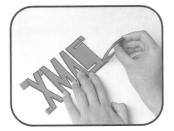

2 用轉彎膠帶貼上紅邊。

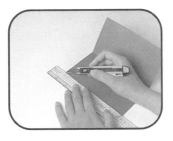

3 再裁出一張卡片。

4 組合完成。

節慶DIY

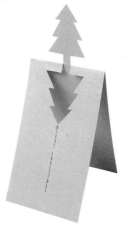

亮麗的澄黃、青翠的黃綠，將白雪繽粉的聖誕給點綴的五光十色。

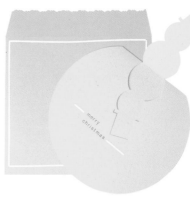

33

1 裁出適當大小的紙張。

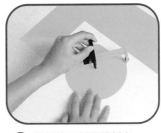

2 對折後用割圓器割出圓形。

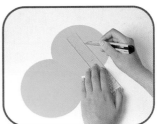

3 割出雪人的造型。

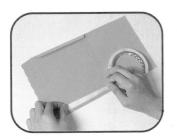

4 黏出信封。

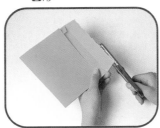

5 封口處用鋸齒剪刀剪出花邊。

6 在卡片上轉印文字。

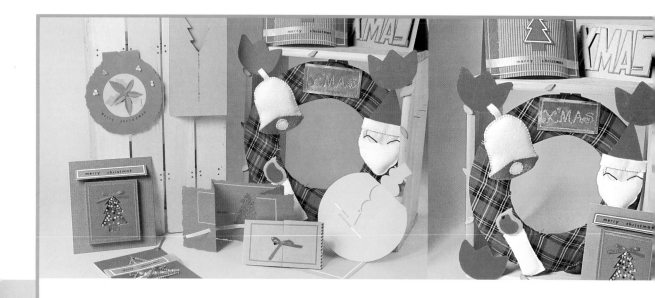

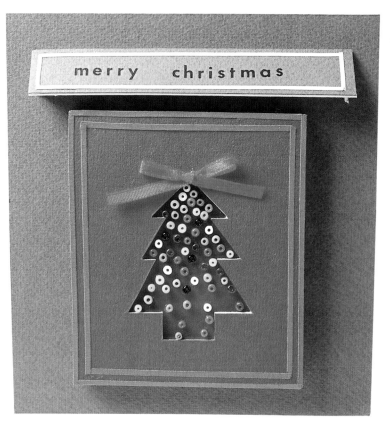

七彩奪目的聖誕樹下是我最想
念的地方，現在把它縮小，寄
到妳身邊，希望妳會喜歡。

1 用紅色卡紙黏出如上圖
的形狀。

2 在背面畫出聖誕樹的圖形。

3 割下樹的外形後，蓋上
霧面塞璐璐片。

4 翻至正面在塞璐璐片黏
上彩色珠珠。

百匯聖誕　MERRY CHRISTMAS

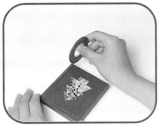

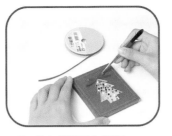

5 用綠色轉彎膠帶遮著卡紙的白邊。

6 黏上蝴蝶結為裝飾。

7 裁下一長條卡紙,用轉彎膠帶框邊。

8 在紙上轉印文字。

9 割下二個三角形,使其有角度黏至紙上。

10 組合物件後,完成。

節慶DIY

35

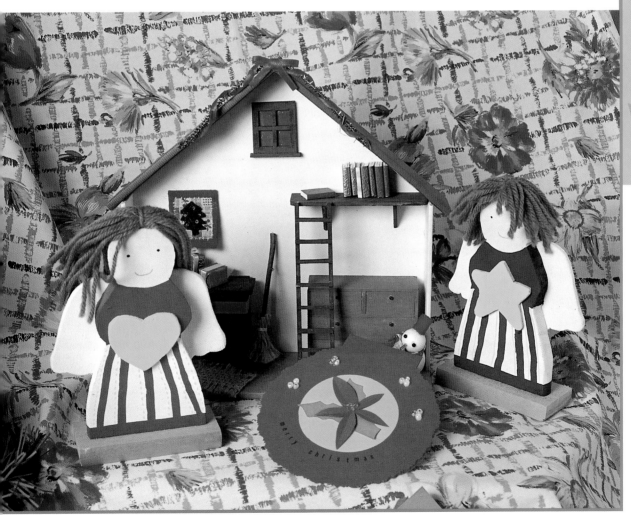

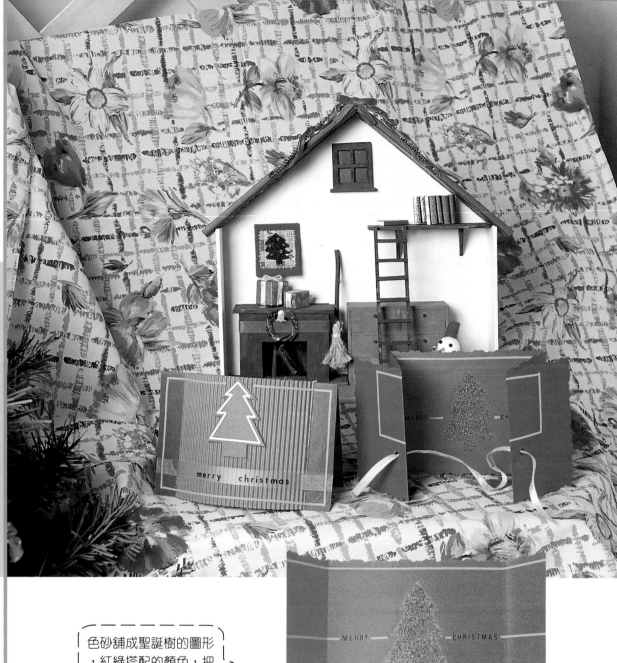

色砂舖成聖誕樹的圖形，紅綠搭配的顏色，把聖誕節的氣氛炒熱。

1 用鋸齒剪刀將四邊剪出花邊。

2 用刀背將卡片的立體折出。

3 在紙上畫出聖誕樹。

MERRY CHRISTMAS

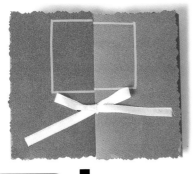

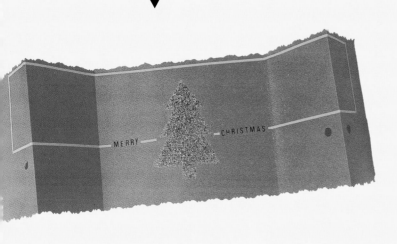

37

4 割出型板。

5 在型板中噴上完稿膠。

6 把模型用草灑上。

7 用轉彎膠帶裝飾後轉印上文字。

8 在二側打洞。

9 用緞帶穿過打上蝴蝶結。

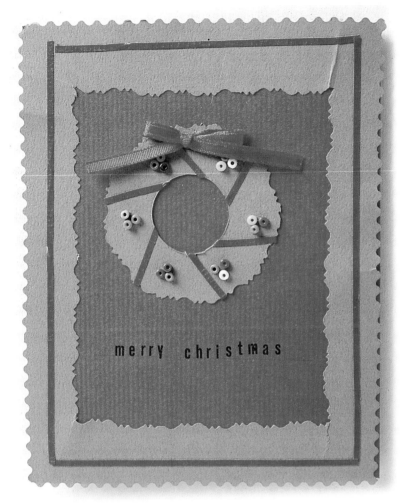

merry christmas

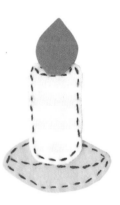

1 用綠色的紙裁出一個邊框。

2 用鋸齒剪刀裁出花邊。

3 裁出一張紅色的紙備用。

4 貼上綠色框。

5 將花圈黏到卡片上。

6 轉印上文字後,完成。

MERRY CHRISTMAS

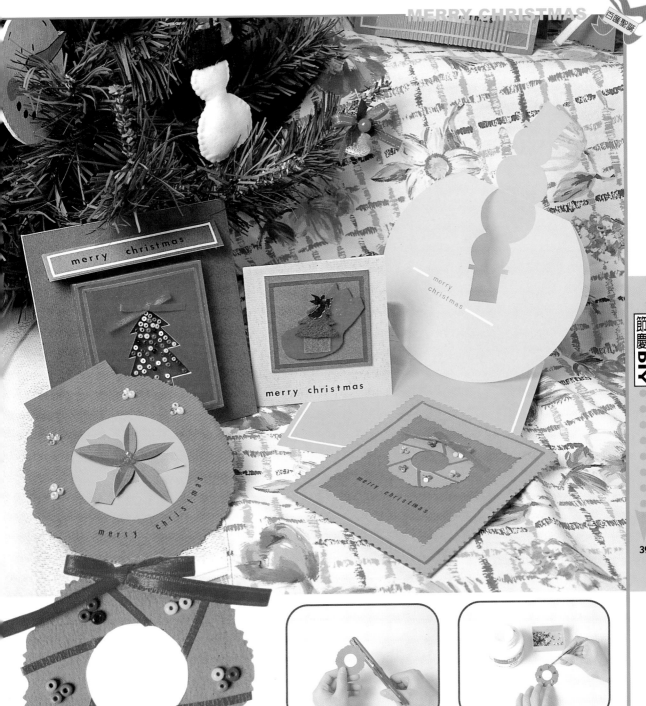

我精心設計的聖誕花圈，
放在妳的門前，好讓妳回
來時嚇一跳。

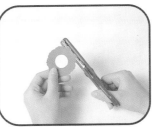

1 剪出如上圖的花圈。

2 黏上珠子裝飾。

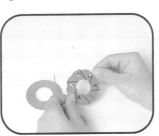

3 用轉彎膠帶將空間裝飾。

4 黏上蝴蝶結。

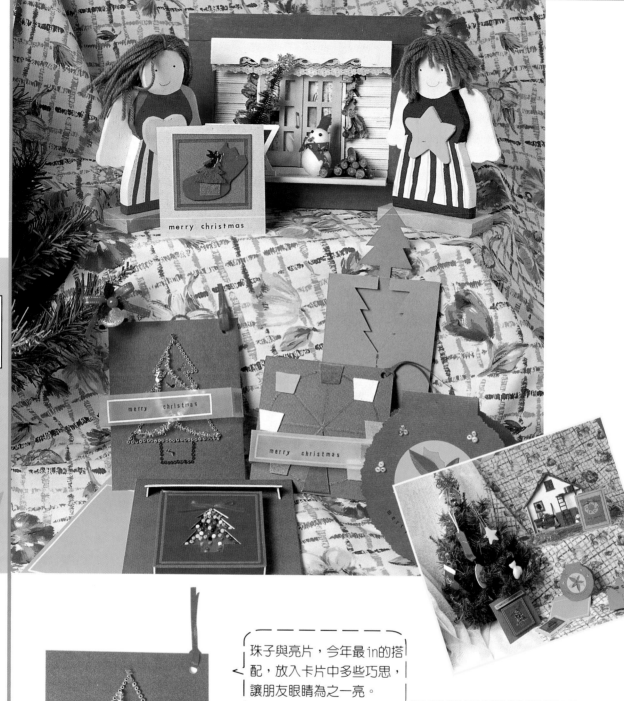

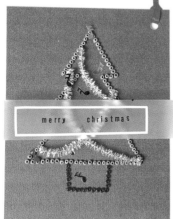

珠子與亮片，今年最 in 的搭配，放入卡片中多些巧思，讓朋友眼睛為之一亮。

1 裁下一12×15cm紅色卡紙。

2 在卡紙上畫出一聖誕樹圖形。

MERRY CHRISTMAS

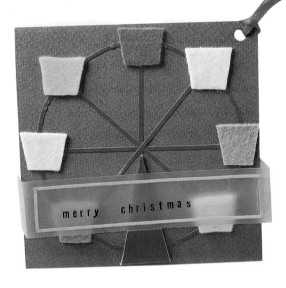

不織布做成的摩天輪中,有我倆的回憶,把這美好的回憶放入卡片中,細細的品嚐回味。

1 裁下一張卡張。

2 在卡紙上黏出摩天輪的外型。

3 用各色不織布剪出椅子。

4 組合完成。

5 在卡紙一角打洞穿入緞帶。

6 在霧面塞璐璐片上轉印文字。

7 將物件組合後,完成。

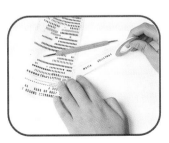

3 在一長條形霧面塞璐璐片上轉印文字。

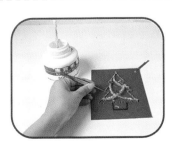

4 沿著圖2中的聖誕樹外形用白膠黏上彩色珠子裝飾。

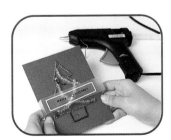

5 組合圖3與圖4物件後,完成。

在床頭放一雙襪子，把自己的希望向聖誕老公公訴說，明早起來就會美夢成真。

merry christmas

1 在5×5綠色卡紙上用轉彎膠帶黏出邊框。

2 依上圖用不織布剪出三種物件。

4 裁下一10×20cm長條色紙。

3 組合圖1與圖2。

5 將組合完成物件黏至紙上。

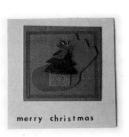

merry christmas

6 轉印上文字，完成。

MERRY CHRISTMAS

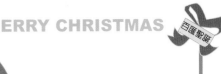

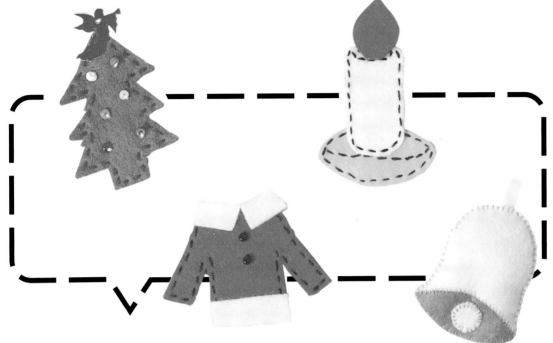

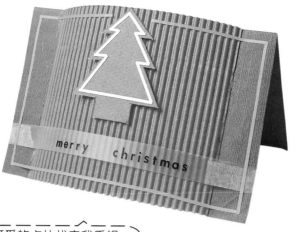

> 可愛的卡片代表我重視
> 你的友情,把我對你的
> 祝福寫在裡面。

1 割下一張桃紅色瓦
楞紙。

44

2 將瓦楞紙依上圖黏
在紙上。

3 在綠色卡紙背面畫
出聖誕樹並割下。

4 為凸顯樹的外型,用轉
彎膠帶黏出外框。

5 在長形霧面塞璐璐
片上轉印文字。

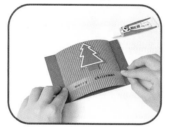

6 將各物件依上圖
組合。

7 再以鮮明的橘色
框邊。

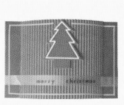

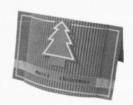

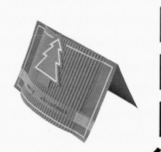

MERRY CHRISTMAS

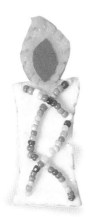

MERRY CHRIS TMAS

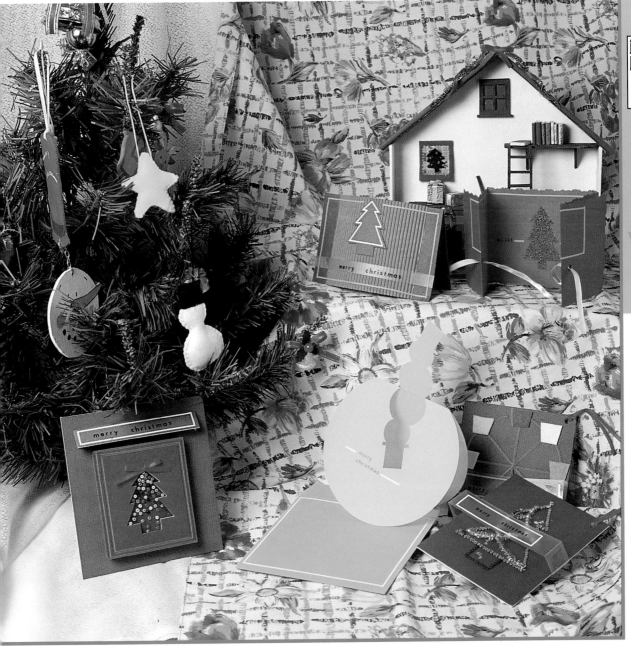

聖誕PARTY

2

聖誕節的到來是一年的將近
到了尾聲
留給自己
一些充滿驚奇的回憶

聖誕PARTY

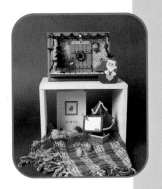

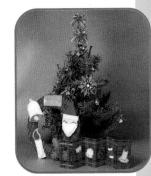

節慶DIY

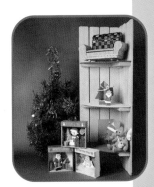

47

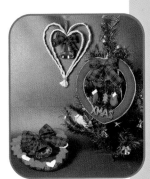

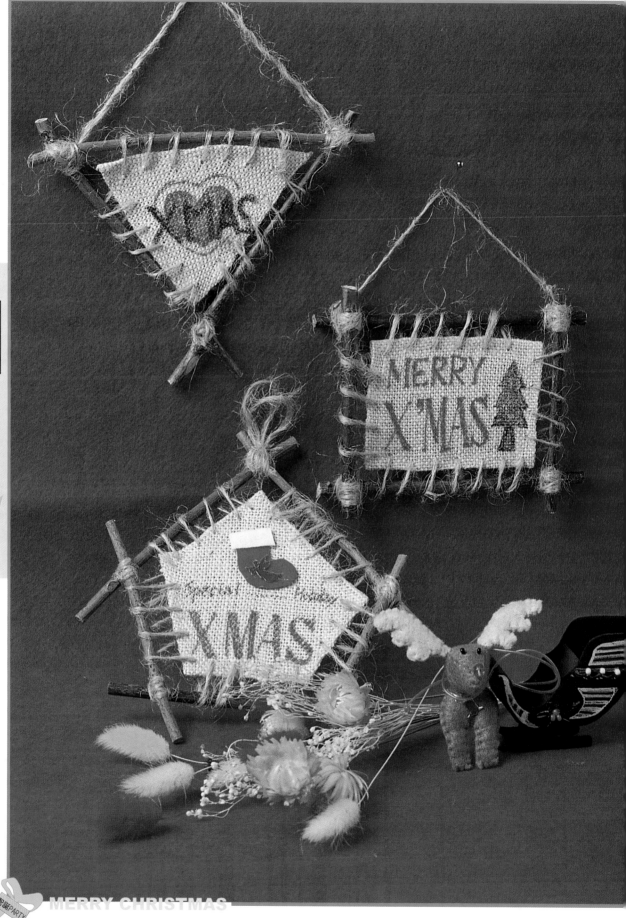

原始風貌

樹枝疊放，簡單又大方，營造出層層疊疊的特別效果， 加上聖誕祝福，是不一樣的裝飾品。

1 取一木條並截三段等長的尺寸。

2 將三個樹枝交疊的固定綁住。

3 再取塊麻布裁成相同的型，並將邊修飾。

4 將麻布編縫於製好的三角樹枝內。

5 於麻布上畫上圖案。

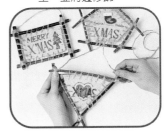

6 於一端綁一繩子，如此可垂掛，完成。

X`MAS DECORATION

Merry christmas to my dear friends

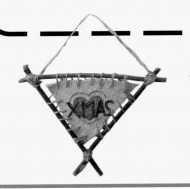

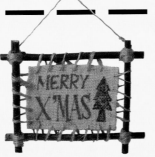

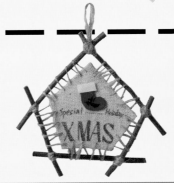

jingle bell

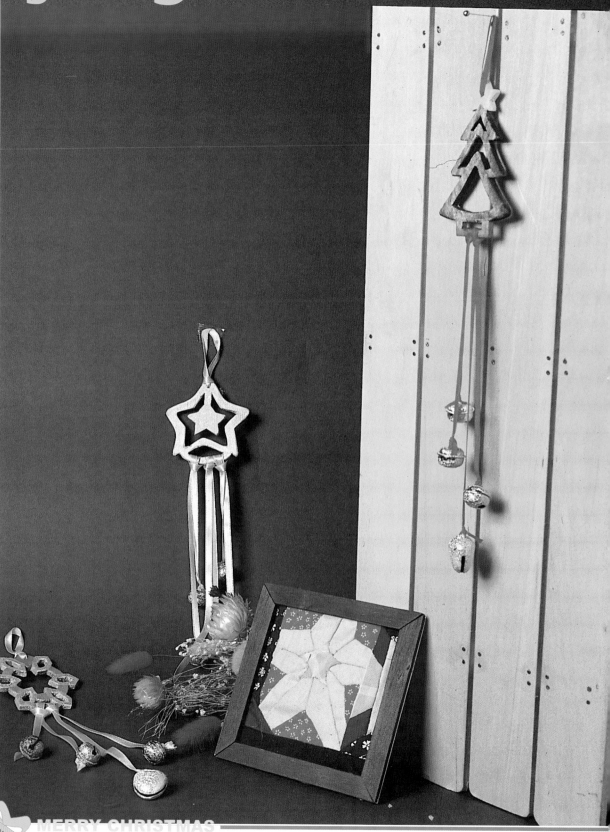

MERRY CHRISTMAS

聖誕鈴響

掛於門上的聖誕造型鈴噹，開門時
具有告知作用，既裝飾又實用。

1 取一塊飛機木，畫上
鉛筆稿。

2 將畫的圖型切割一成鏤
空狀。

3 用砂紙將邊磨過，使其
平滑不傷手。

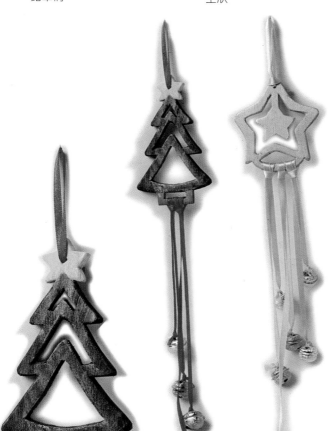

4 磨完後上色。

5 於飛機木底端的鏤空處
穿過數條緞帶。

6 於緞帶底端再穿過鈴
噹，完成。

52

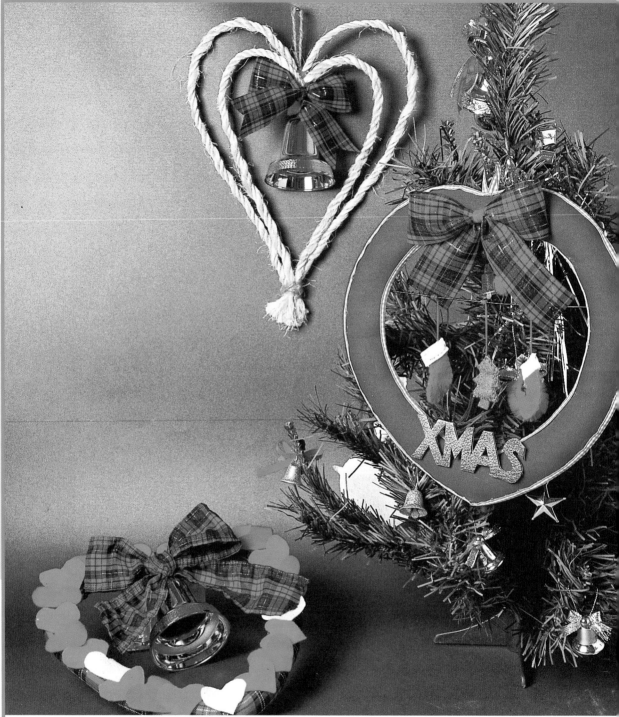

另類花環

別於一般的聖誕花環,讓朋友來
訪感受不一樣的聖誕氣氛。

1 取一粗麻繩,然後穿入鐵絲,
使其較容易彎製造型。

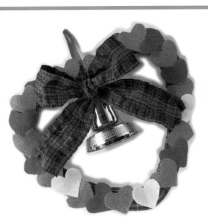

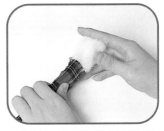

聖誕祝福

滿滿的愛心掛於門前,將浪漫的聖誕節,營造更加溫馨的氣氛。

1 取一塊布剪成長方形對折,縫起後翻面,並塞入棉花。

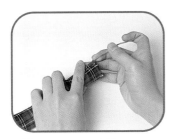

2 穿入一段鐵絲。

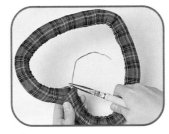

3 將其彎製成一個圓型外框。

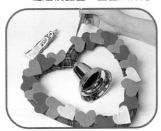

4 取不織布剪許多個心型。

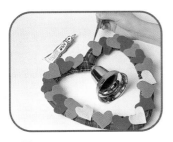

5 將剪的心型一一黏貼於圓型框上。

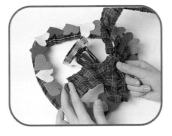

6 綁上鈴噹及緞帶,完成。

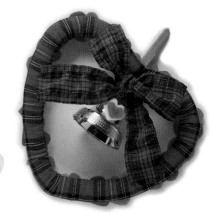

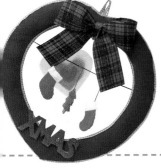

53

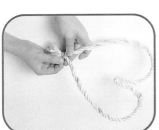

2 將其彎成一心型,須製作一大一小的心型。

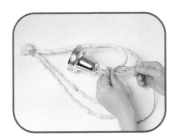

3 於心型內固定一個鈴噹。

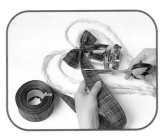

4 綁一個緞帶,完成。

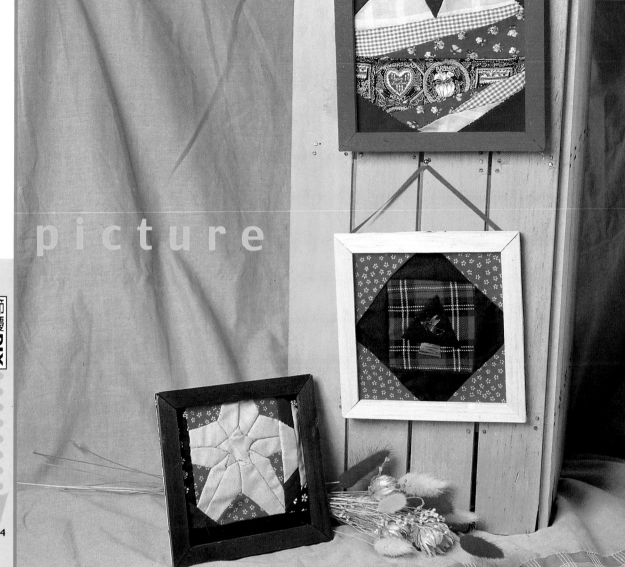

picture

MERRY CHRISTMAS

聖誕拼布畫

拼貼圖案的表現法，讓
聖誕節品有另一種詮釋。

1 取張紙畫上想做的圓型。

2 將其一一剪下成設定好
的色塊布。

3 把剪好的布對疊的縫合於
一起。

4 再裁張卡紙，並且貼層雙
面膠。

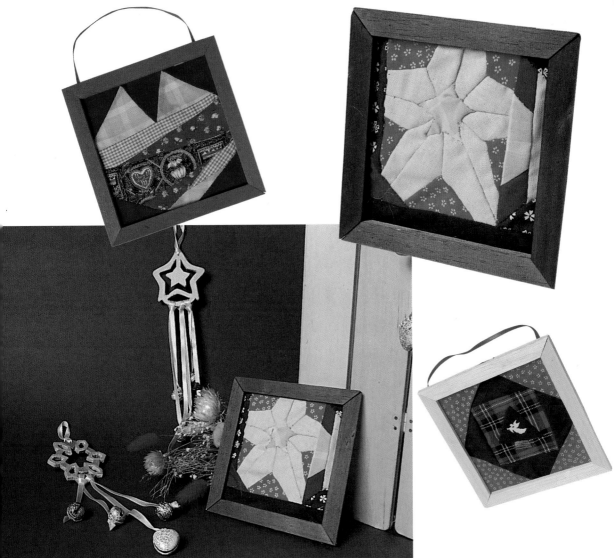

節慶DIY

55

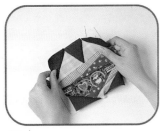

5 將縫好的拼花布貼於卡紙上。

6 再取飛機木裁成畫框的邊框。

7 然後噴上噴漆。

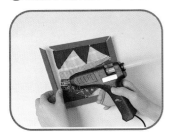

8 將木頭邊框黏貼於拼布的
畫邊上。

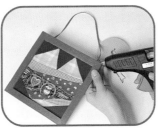

9 於頂端黏上緞帶，使其可
垂掛裝飾。

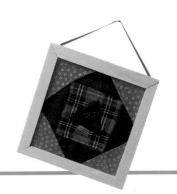

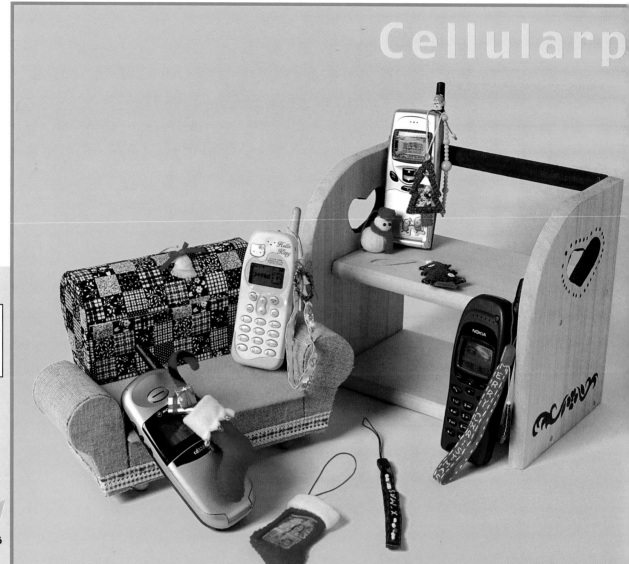

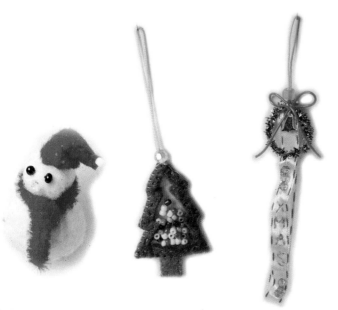

粉色聖誕

粉色的流行，就連溫馨、浪漫
的聖誕節，也變粉嫩了。

1 取一緞帶剪一適當的長度。

hone's ribbon

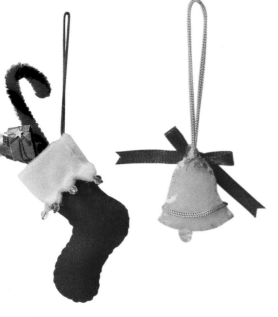
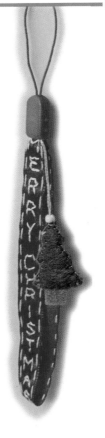
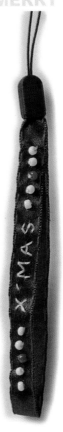
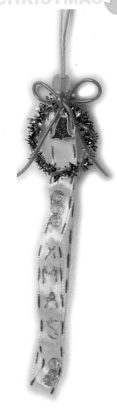

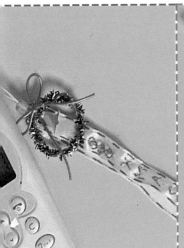
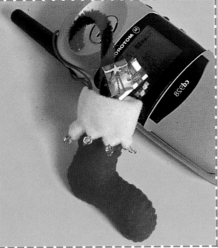
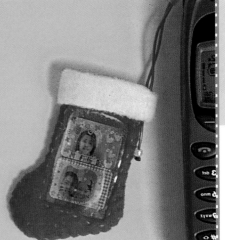

2 於緞帶上繡上Merry Christmas字樣。

3 對折後於頂端縫一裝飾性的迷你花圈。

4 再縫固定一細繩,使其可垂掛於手機上。

1 取不織布裁成聖誕樹（內裁成
鏤空狀），且再裁塑膠布。

2 將塑膠布縫於不織布的
鏤空處。

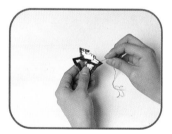

3 將兩塊縫於一起。

甜蜜聖誕

鏤空的聖誕樹，內放彩色珠珠，是
手機的甜蜜聖誕禮物。

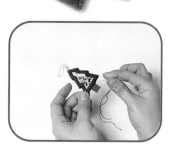

4 於聖誕樹頂端縫一掛用
的繩子。

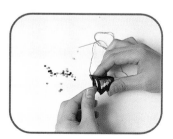

5 在未縫合前放入彩色
珠珠。

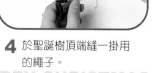

6 縫合於一起即完成。

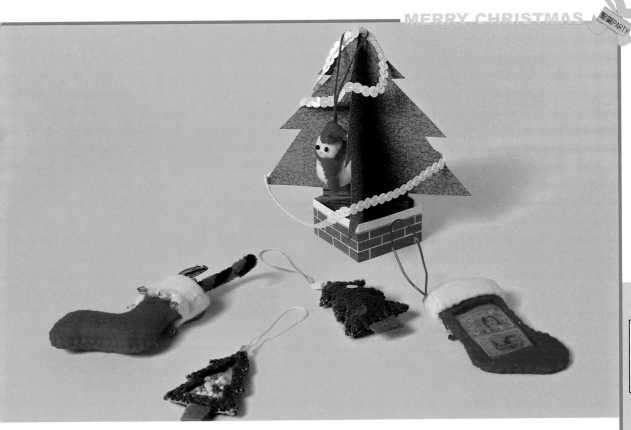

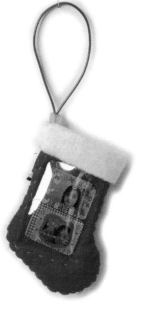

聖誕禮物

與好友的珍貴回憶
放於聖誕襪內
猶如聖誕禮物般

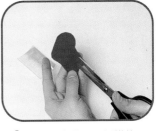

1 將不織布剪一聖誕襪的
型及剪一透明塑膠布。

2 塑膠布與不織布縫合。

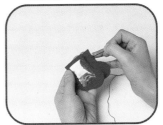

3 兩塊布縫合於一起。

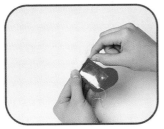

4 一端不縫合,縫一塊白
色不織布做收尾。

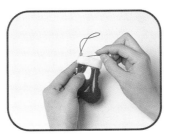

5 固定一細繩,做於垂掛
之用。

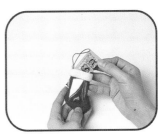

6 放入大頭貼即完成。

60

聖誕掛飾（一）

飛機木做的掛飾，
上色過後讓飛機木像活了起來般。

1 取飛機木並畫上圖案。

2 將畫的外型割下。

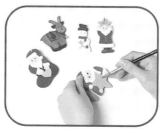

3 一一的畫上色彩。

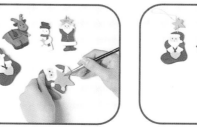

4 於頂端穿過一條繩子。

聖誕掛飾（二）

不織布縫製的掛飾，替聖誕樹添了許多新衣。

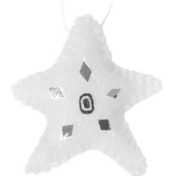

1 取不織布剪成需要的型。

2 將其縫合，且塞入棉花縫合完成。

3 於一端穿一細繩，使其可垂掛。

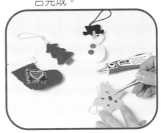

4 黏貼上一些裝飾點綴小東西，完成。

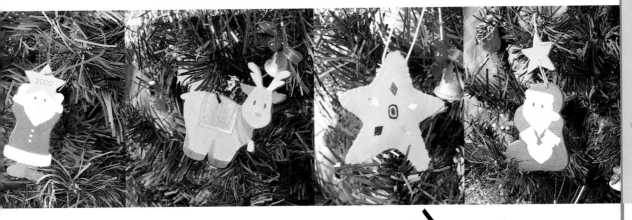

61

Christmas decoration

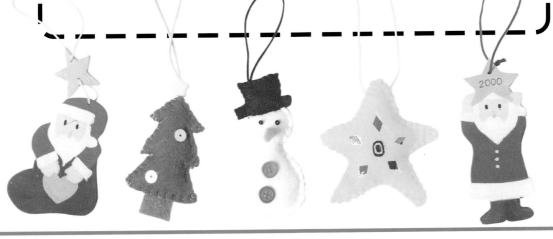

薑餅娃娃

可愛的薑餅娃娃，帶著微笑高掛在樹上，真想把它帶回家。

1 剪下二塊大小相同的不織布備用。

2 在不織布上繪出薑餅人形。

3 剪下後二片縫合。

4 取一段繩子，對折後打結。

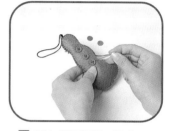

5 縫至薑餅人頭頂時，放上繩結縫合。

6 塞入棉花。

7 縫上扣子裝飾，完成。

62

X'MAS掛飾

鬆鬆軟軟的X'MAS
好像小小抱枕
抱進懷中軟綿綿的
不知不覺就進入夢鄉了

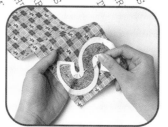

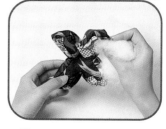

1 剪下英文用大頭針固定在花布上。

2 組合如圖中，塞入棉花。

聖誕PARTY MERRY CHRISTMAS

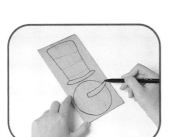

1 在木板上繪出圖形。

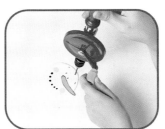

4 在雪人以及帽子上鑽洞。

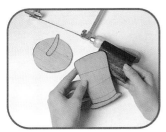

2 鋸下形狀,用砂紙修飾
邊緣。

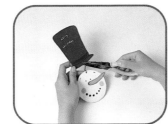

5 用鍊子固定。

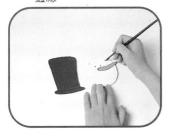

3 畫上顏色。

6 在帽子上轉印文字,加
上緞帶即完成。

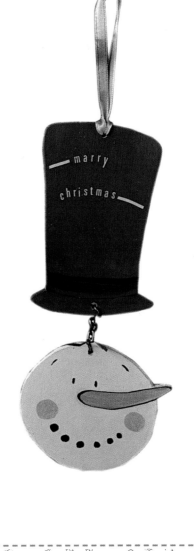

63

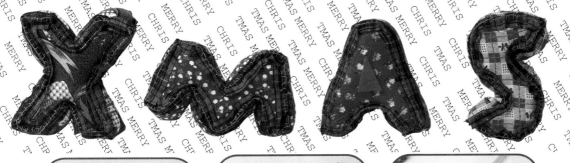

3 裁下一條細邊的布沿著
英文字外型縫。

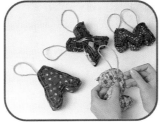

4 在英文字背後縫上繩子。

5 固定在棍子上,完成。

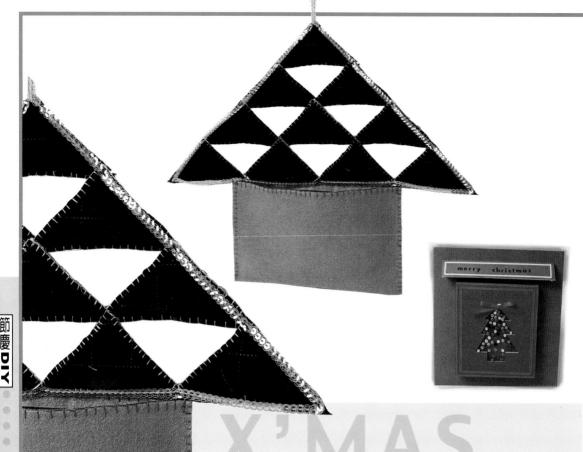

64

X'MAS

亮片聖誕

亮片緞帶有點透明又帶有珍珠光澤的色彩，使人很難抗拒它的誘惑。

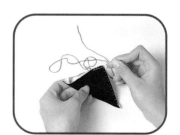

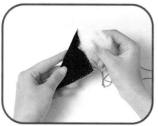

1 將舖棉布剪成正方形。

2 對折成三角形，將其縫合。

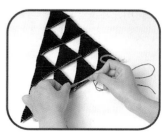

3 塞入棉花縫合完成。

4 將數個三角形縫合如上圖所示。

5 在三角形外框縫上一圈亮片。

MERRY CHRISTMAS

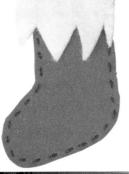
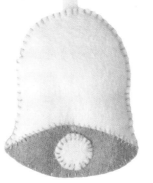
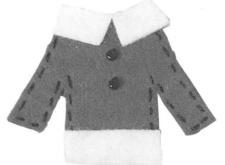

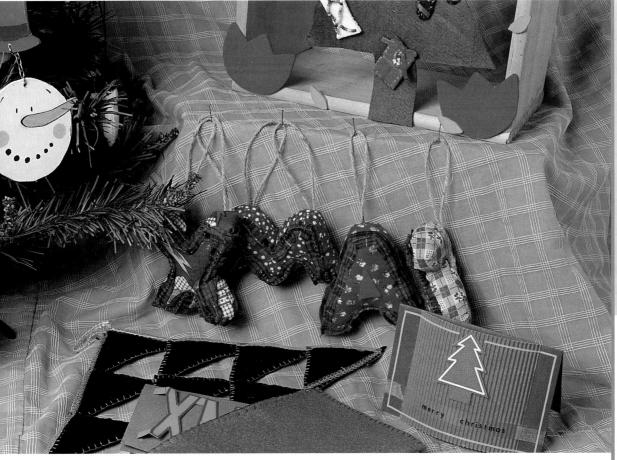

6 取一不織布將邊反折縫。

7 兩頭縫合後對折將邊合，成為可置物的袋子。

8 將袋子與聖誕樹組合，完成。

聖誕掛鉤

泡棉的聖誕樹上縫上扣子，
可掛一些較輕的鑰匙或掛飾，
美化屋內的裝飾。

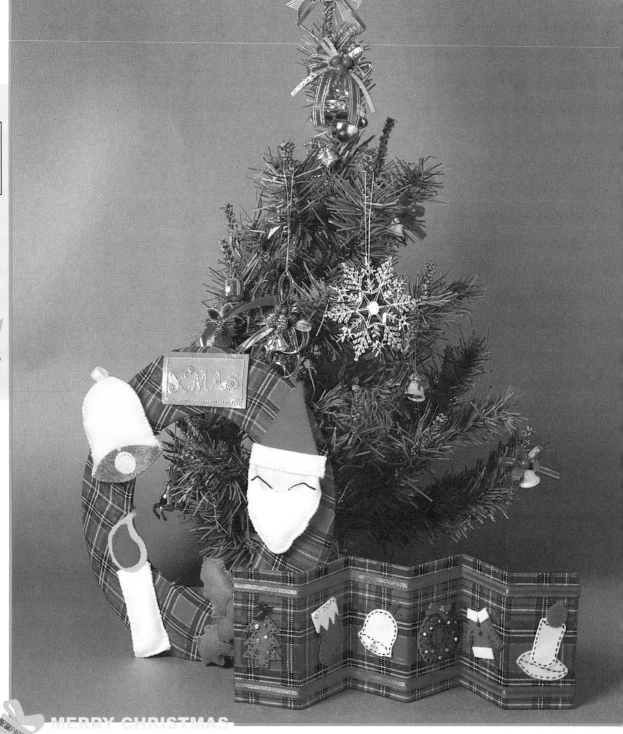

MERRY CHRISTMAS

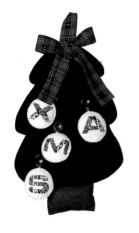

1 在紙上繪出樹的外型當成
型板,依型板剪下。

5 縫至圖2部份。

2 二片舖棉縫合。

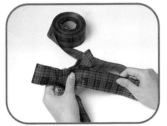

6 將緞帶綁成蝴蝶結。

3 剪下樹幹部份。

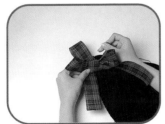

7 完成的緞帶固定至樹上。

4 將樹幹的邊縫合。

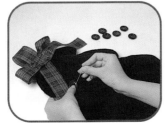

8 將數個扣子縫至聖誕樹
上,可掛鑰匙。

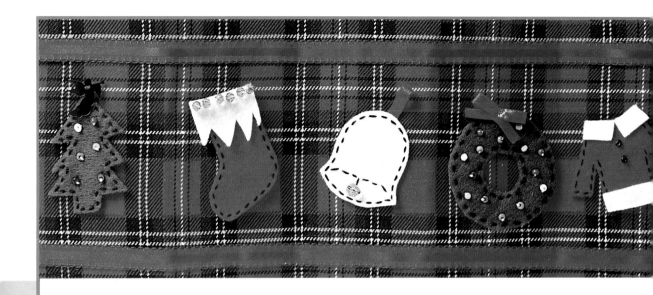

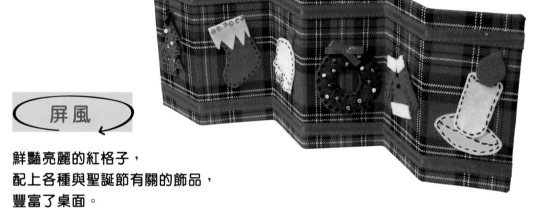

屏風

鮮豔亮麗的紅格子，
配上各種與聖誕節有關的飾品，
豐富了桌面。

1 裁下一塊花布。

2 背後黏滿雙面膠。

3 用刀背在卡紙上輕劃一刀
使卡紙可摺成波浪形。

4 黏上卡紙。

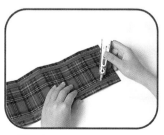

5 在屏風上下裝飾緞帶。

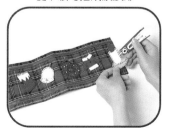

6 黏上各個裝飾品。

MERRY CHRISTMAS

1 影印X´MAS文字。

2 剪出白色圓形不織布。

3 在白色不織布上畫出文字外框。

4 沿著描好的邊框剪出英文字。

5 在鏤空的英文字後黏上花色布。

6 二片不織布重疊後縫合。

7 縫密合前塞入棉花。

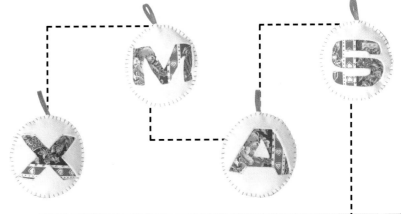

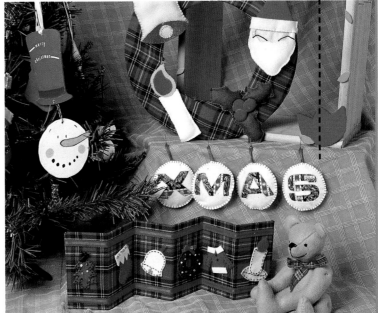

8 在正上方處縫上緞帶可懸掛。

白雪聖誕

一直很羨慕外國的冬天可以看見雪,在寒冷又一片白茫茫的世界中,與最親近的人圍著暖爐取暖。

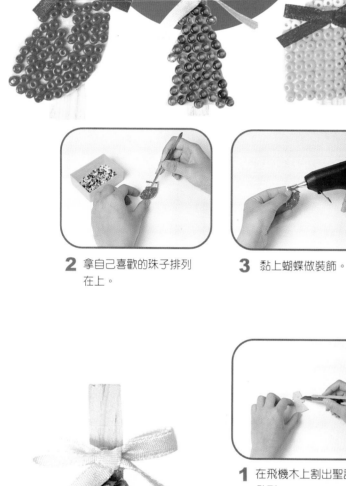

彩珠木夾

實用的木夾上裝飾著聖誕
節圖案的裝飾，使小紙條
都有聖誕節的氣氛。

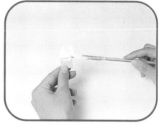

1 在飛機木上割襪子外型，
在上面塗滿白膠。

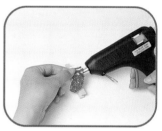
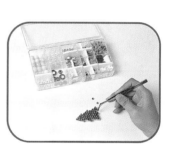

2 拿自己喜歡的珠子排列
在上。

3 黏上蝴蝶做裝飾。

4 黏在木夾上完成。

1 在飛機木上割出聖誕樹
外型。

2 用白膠將珠子黏上。

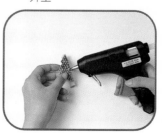
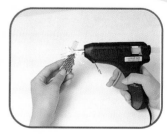

3 黏至木夾上。

4 做出裝飾，完成。

節慶DIY

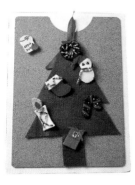

歡樂聖誕

聖誕節的腳步近了，色調搭配，佈置的熱鬧非凡，一同期待聖誕節的到來。

1 在對折紙上畫出聖誕樹外型。

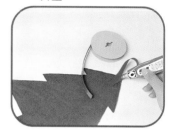

2 剪裁下來。

3 用大頭針固定紙和不織布後剪下。

4 在聖誕樹上方黏上紅色緞帶，當成掛飾。

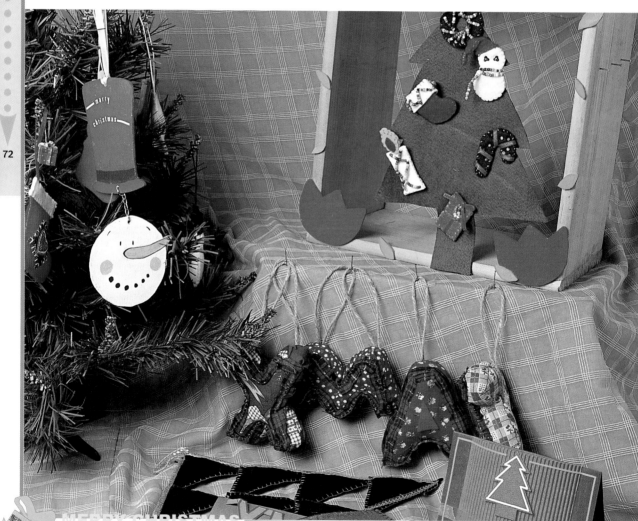

MERRY CHRISTMAS

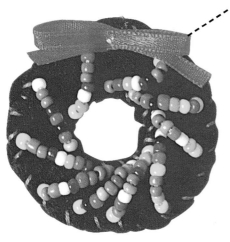

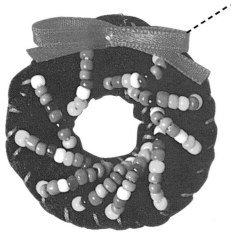

1 用綠色不織布剪出花圈外型。

2 用彩色珠子縫至花圈上。

3 縫上蝴蝶結裝飾，完成。

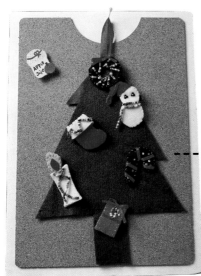

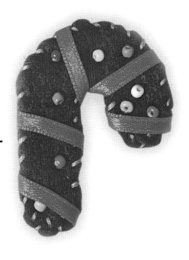

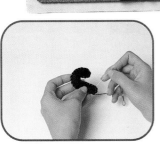

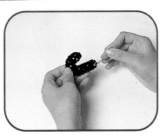

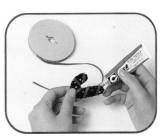

1 二片拐杖對縫。

2 縫上珠子裝飾。

3 纏上緞帶，完成。

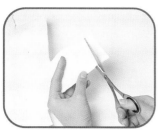

1 剪下白色不織布備用。

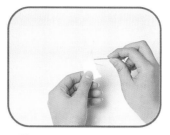

2 二片蠟燭外型縫合。

3 縫上燭火部分。

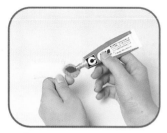

4 黏上燭心。

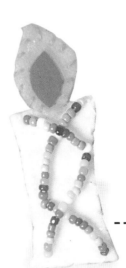

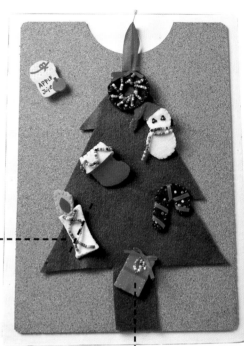

5 縫上裝飾用珠子,完成。

1 剪下桃紅色不織布。

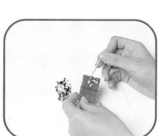

2 二片縫合。

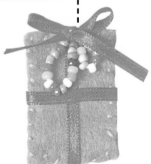

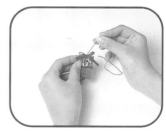

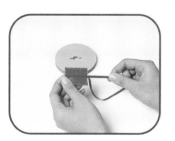

3 纏上緞帶。

4 縫上珠子裝飾。

5 縫上蝴蝶結,完成。

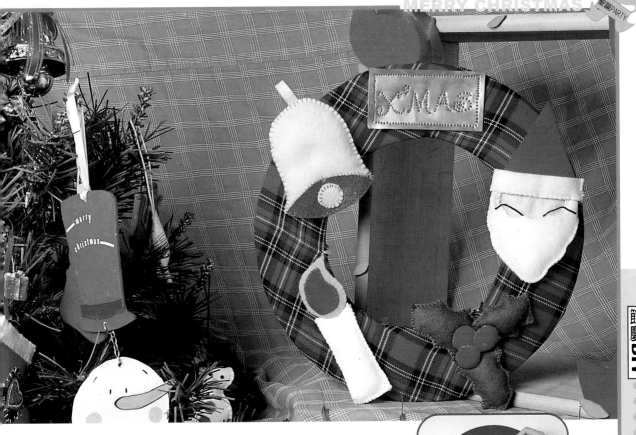

聖誕花圈

快將聖誕花圈放在門上，提醒聖誕老公公不要走錯門喲！

1 割下一片圓的卡紙。

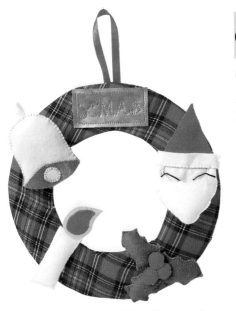

2 沿著紙板裁出較大的花布。

3 在花布與紙板中塞入棉花。

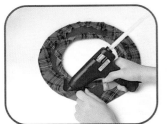

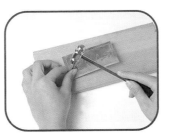

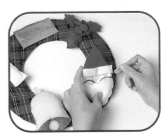

4 用熱融槍黏合布邊。

5 在薄銅片上釘出X'MAS 字樣。

6 縫上各個裝飾，完成。

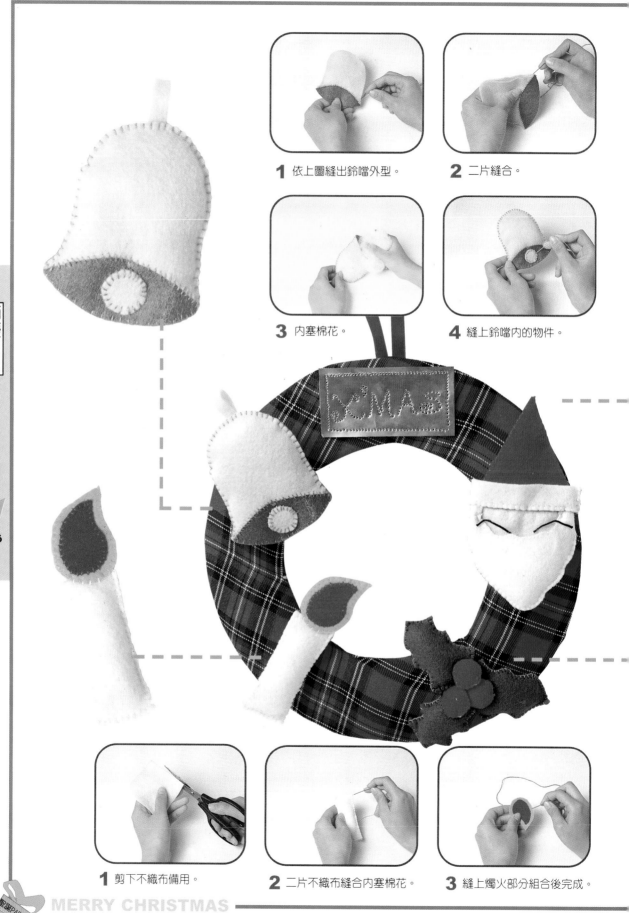

1 依上圖縫出鈴噹外型。

2 二片縫合。

3 內塞棉花。

4 縫上鈴噹內的物件。

1 剪下不織布備用。

2 二片不織布縫合內塞棉花。

3 縫上燭火部分組合後完成。

MERRY CHRISTMAS

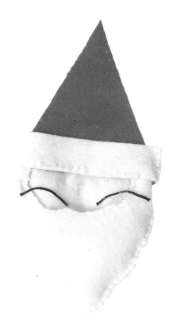

1 剪出聖誕老公公的鬍子。

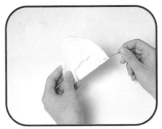

2 二片鬍子縫合。

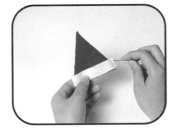

3 縫出帽子。

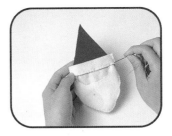

4 組合而成，黏上眼睛完成。

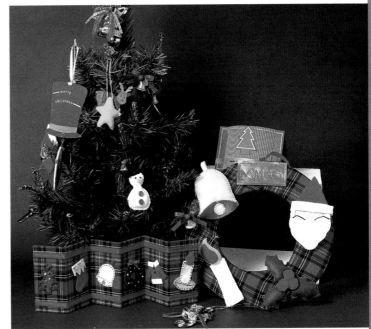

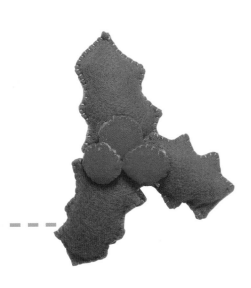

1 剪出聖誕花心。

2 二片縫合內塞入棉花。

3 縫上葉子後組合完成。

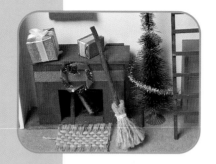

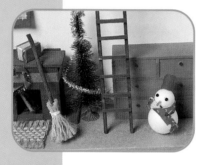

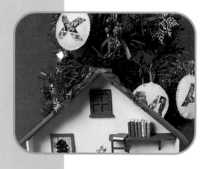

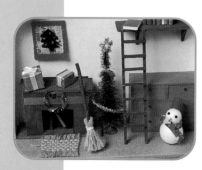

聖誕節快樂 MERRY CHRISTMAS

3

聖誕星願

創意小模型是讓您在做整體佈置時

可有個參考的依據

也可以把房間縮小成模型放在床頭

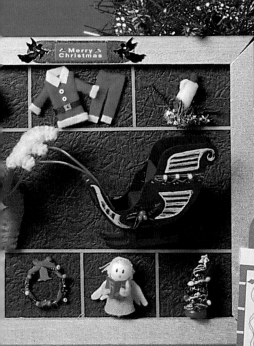

迷你聖誕舞台

輕輕拉開舞台的簾幕，如此溫馨、濃厚的聖誕氣氛陣陣逼近，禮物、聖誕圖案的抱枕、聖誕蛋糕……等，再加上房間內的壁紙，是聖誕樹的圖紋，猶如聖誕舞台般呈現眼前。

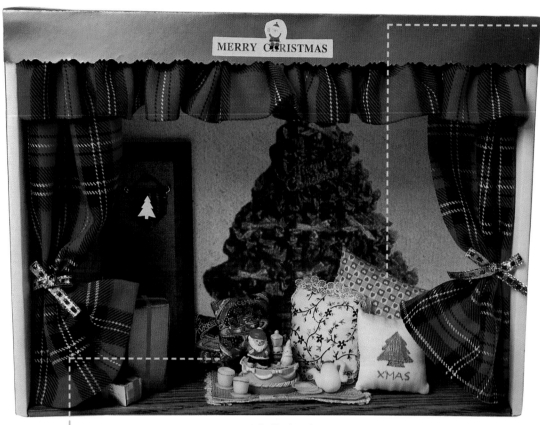

迷你茶具組

迷你舞台

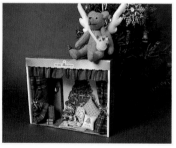

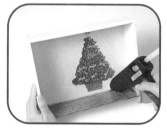

1 用珍珠板組合成一盒狀，（珍珠板包裝成房間的氣氛）。

2 再取格子布剪成長條狀。

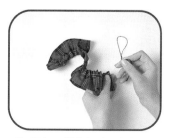

3 用上下針的縫法，使格子成鄒折狀。

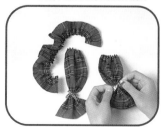

4 其中兩塊布綁上蝴蝶結緞帶。

聖誕星願

MERRY CHRISTMAS

迷你小抱枕

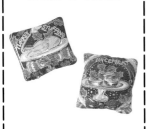

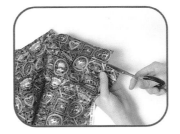

1 取塊聖誕花紋的布,裁一完整的圖案。

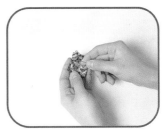

2 將起對折後縫於一起。

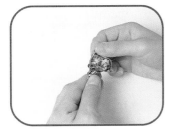

3 留一開口將其翻面。

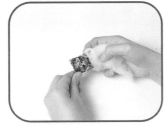

4 塞入棉花。

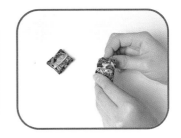

5 縫合,迷你小抱枕即完成。

迷你蕾絲小地毯

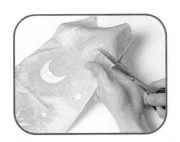

1 將布剪一長方型(需取一適當圖案處裁剪)。

2 將邊黏貼整理。

3 再黏貼上蕾絲花邊,完成。

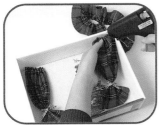

5 將布黏固定於盒內的外圍,做為窗簾。

6 再於盒外包上層紙張。

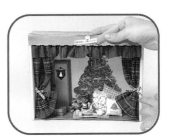

7 頂端貼上Merry Christmas貼紙,完成。

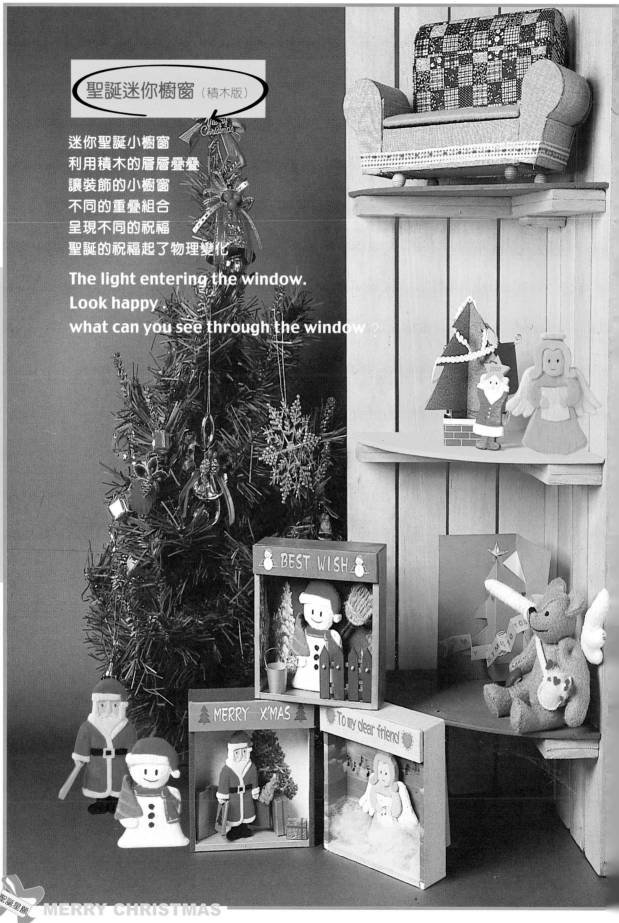

聖誕迷你櫥窗 (積木版)

迷你聖誕小櫥窗
利用積木的層層疊疊
讓裝飾的小櫥窗
不同的重疊組合
呈現不同的祝福
聖誕的祝福起了物理變化

The light entering the window.
Look happy .
what can you see through the window ?

聖誕星願 MERRY CHRISTMAS

聖誕星願

聖誕櫥窗積木

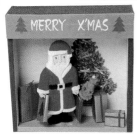
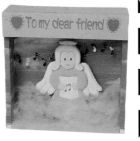

1 取珍珠板裁組合盒型的型板。

2 再其用圖片包裝起來。

3 一一組合於一起。

4 再於盒子的一頂端黏上一牌子。

5 將小飾品一一放入固定，完成。

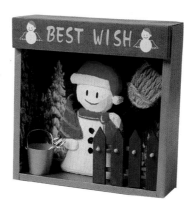

節慶DIY

83

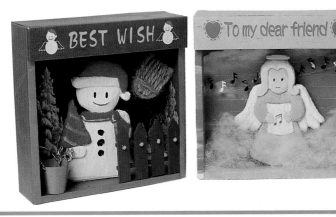

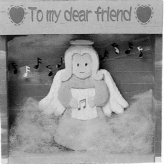

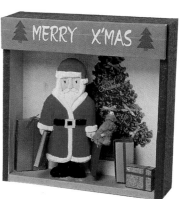

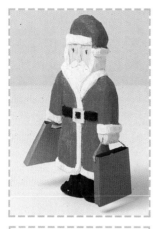

1 取飛機木畫一圖形。

2 用鋸子將圖案鋸下。

聖誕老人

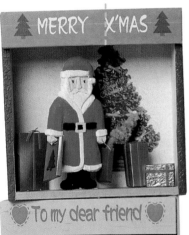

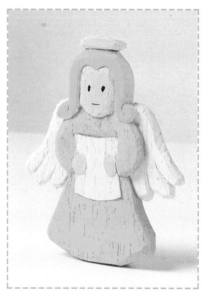

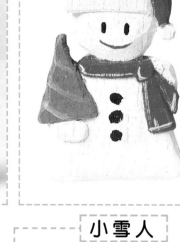

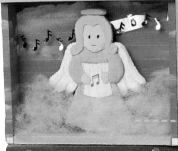

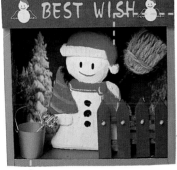

小天使

小雪人

迷你柵欄

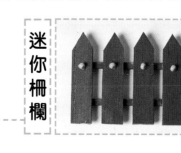

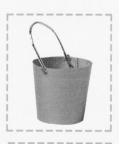

迷你小水桶

聖誕星願 **MERRY CHRISTMAS**

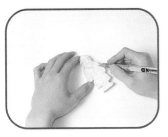

3 用刀子將圖案刻成凹凸
的型。

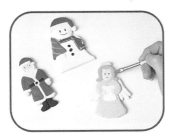

4 上色,完成。

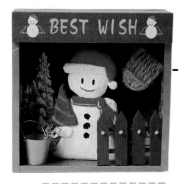

迷你小掃把

1 於頂端用鐵絲穿過成
把手。

2 取卡紙剪成梯形,貼於
樹枝一頂端。

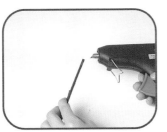

3 再黏貼上麻繩,掃把即
完成。

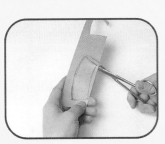

1 取張紙,裁一張扇形的
紙和一張圓形。

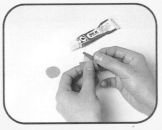

2 將扇形黏合成圓形,一
端用紙黏合而成水桶。

3 於頂端用鐵絲穿過成手
把,水桶即完成。

聖誕樂章

小禮物、迷你蠟燭、聖誕樹、花環、小馴鹿、雪橇……等，都是聖誕節不可或缺的主角，將其拼組成歡樂的聖誕樂章壁掛，即使聖誕老人缺席，一樣有濃厚的聖誕氣息。

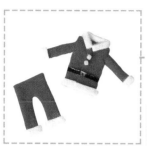

聖誕紅衣

小熊禮物襪

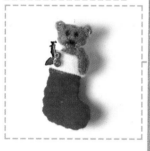

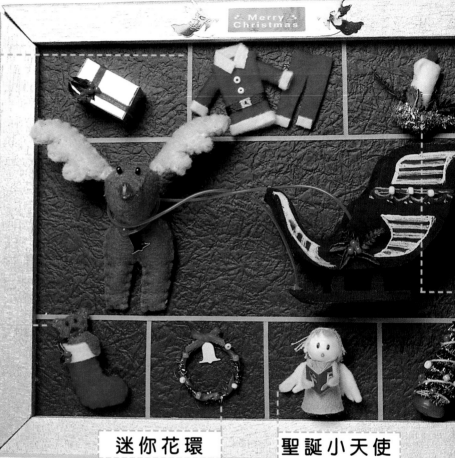

迷你花環

聖誕小天使

迷你馴鹿

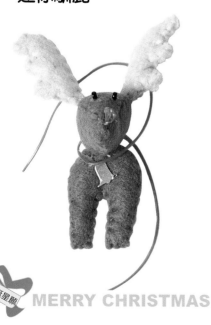

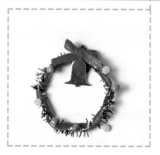

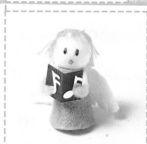

1 取不織布，並且裁成馴鹿的型後縫製。

2 未全部縫合前，塞入棉花再縫製完。

聖誕星願　MERRY CHRISTMAS

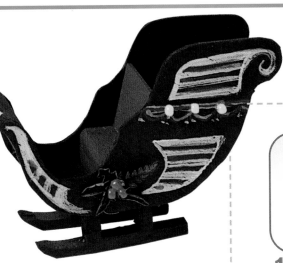

小雪橇

1 取飛機木畫上雪橇的鉛筆稿。

2 將雪橇型板一一裁下。

3 繪上色彩及圖紋。

4 將其組合起來。

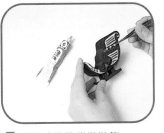

5 利用小珠珠當做裝飾。

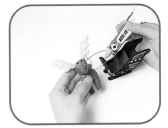

6 將馴鹿與雪橇組合於一起,完成。

聖誕蠟燭

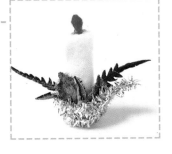

聖誕樹

節慶DIY

87

3 將鹿角與鹿頭、身體部份縫於一起。

4 縫上珠珠當眼睛與鼻子。

5 再用亮片做裝飾,完成。

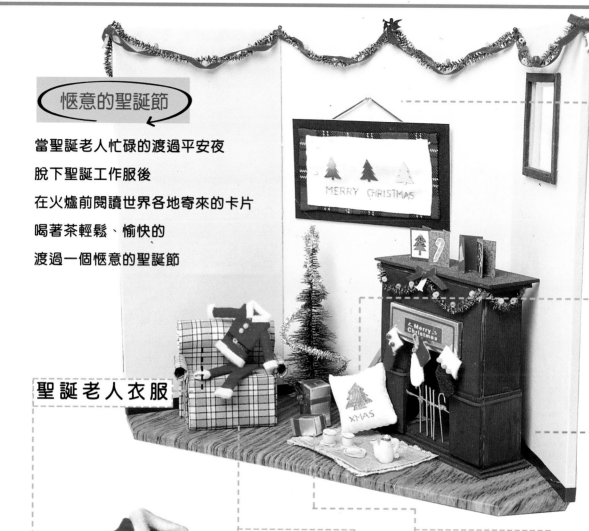

惬意的聖誕節

當聖誕老人忙碌的渡過平安夜

脫下聖誕工作服後

在火爐前閱讀世界各地寄來的卡片

喝著茶輕鬆、愉快的

渡過一個惬意的聖誕節

聖誕老人衣服

迷你沙發

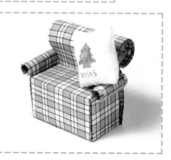

精巧小禮盒

1 將不織布剪成衣服的形
及褲子的外型。

2 用相片膠將邊黏過，使
其有厚度感。

3 於完成的衣服上做些小裝飾
即可完成聖誕老人衣服。

聖誕迷你掛畫

迷你小抱枕

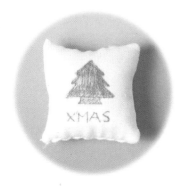

1 取二塊不同的布，剪一大一小的尺寸後縫於一起。

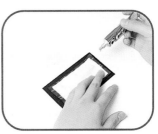

2 裁張美國卡紙，將縫好的布黏上。

3 於布面上黏小裝飾，並用筆寫上Merry Christmas。

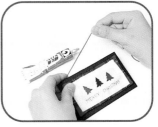

4 背面固定一細繩以便垂掛，迷你掛畫即完成。

迷你火爐

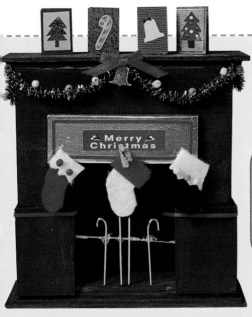

1 取飛機木裁成長條狀，並90°黏合。

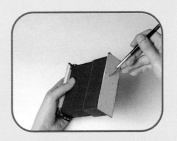

2 組合完成後上色。

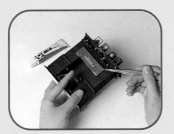

3 製作一祝福掛牌，黏於火爐前。

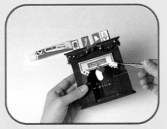

4 剪不織布，製成聖誕襪的形，黏於火爐前的祝福牌上。

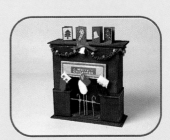

5 如此迷你火爐便完成。

聖誕窗前景緻

窗外白雪紛飛，窗前的聖誕景緻，

使聖誕節傳出陣陣濃厚的聖誕暖意，窗外氣候的寒冷，

漸漸被聖誕節暖化了。

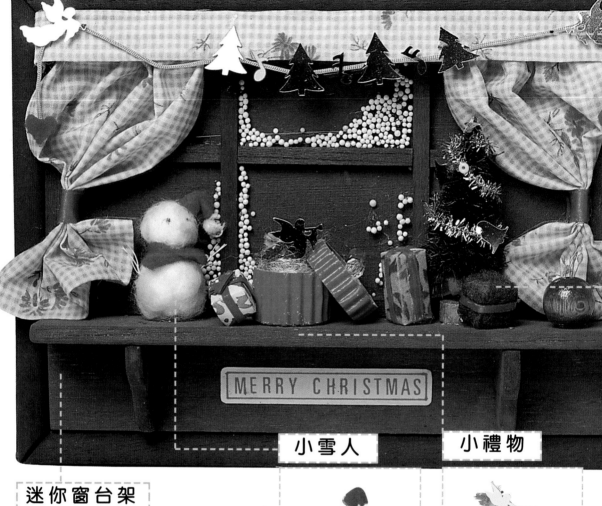

MERRY CHRISTMAS

小雪人

小禮物

迷你窗台架

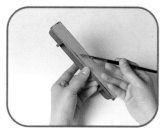

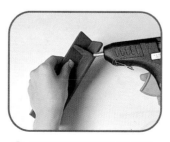

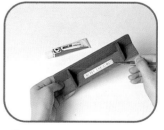

1 飛機木裁長方形、三角形各兩片後上色。

2 用熱融膠將其固定組合好。

3 於中間黏一小裝飾，完成。

迷你窗簾

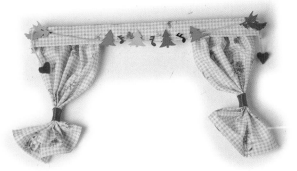

1 剪一長方形將邊用上下針縫
後拉緊，則可產生皺摺。用
緞帶於中間束起。

2 用緞帶於中間束起。

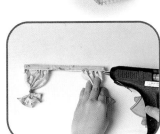

3 將完成的窗簾組合於窗簾
盒上。

4 加上小點綴，窗簾便完
成了。

91

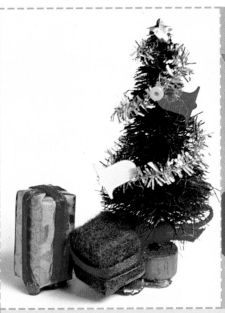

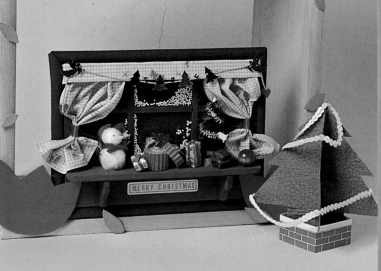

聖誕樹

1 取綠色毛根彎成螺旋狀，
並用繡線纏繞。

2 取扣子當聖誕樹的底座，
黏上。

3 用小珠子做些樹上的點
綴，完成。

聖誕門前的小點綴，花環、聖誕襪…等，再加上籐蔓的纏繞、雪橇上的小禮物，這一切的一切巧思全都為了迎接恭賀聖誕到來。

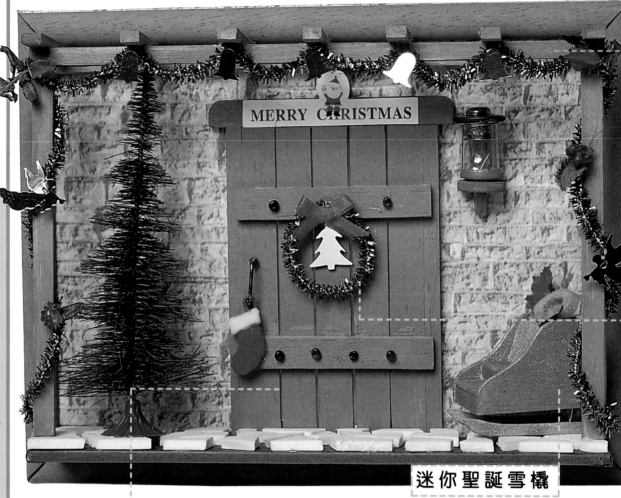

迷你聖誕雪橇

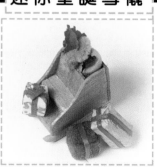

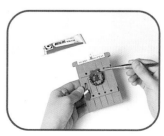

迷你木門

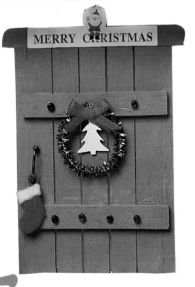

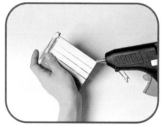

1 裁數段長條狀的飛機木，組合成門。

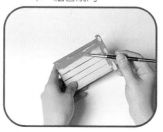

2 於組合好的門上上色。

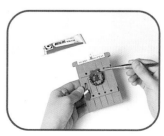

3 將製作的小飾品一一黏貼上，完成。

聖誕星願

MERRY CHRISTMAS

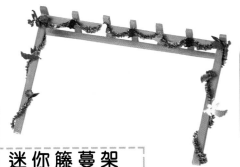

迷你籐蔓架

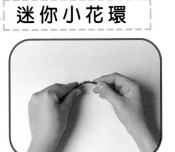

1 將飛機木裁成數根長條狀。

2 將裁好的飛機木一一上色。

3 上完色組合成門前的籐蔓架子。

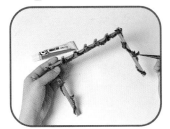

4 纏繞上毛根，亮片、珠珠點綴，完成。

迷你小花環

1 取綠色毛根將其彎成圓形。

2 用緞帶打一小蝴蝶結，並黏於毛根上。

3 中間處黏一亮片，迷你花環即完成。

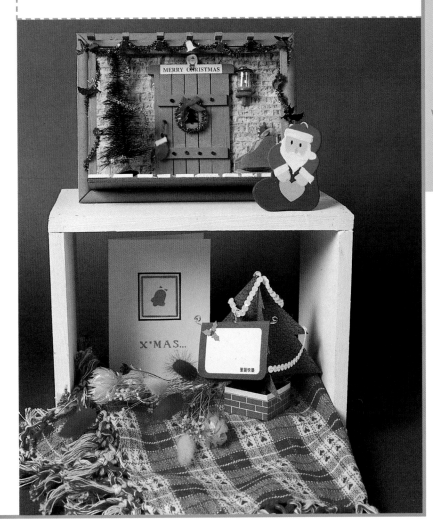

雪白聖誕

在屋外空地上放上一棵巨大的聖誕樹，上面佈滿了七彩霓虹，
最上面的星星還是我親手放上去的喲！在屋子裡的一角堆滿了禮物，
吃完聖誕大餐後就到了最令人興奮的時刻—拆禮物囉！

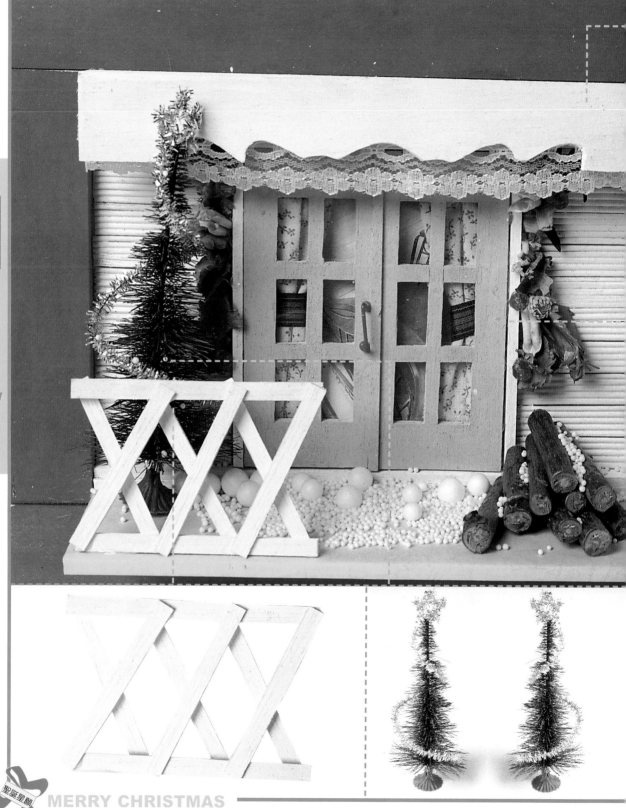

1 鋸出如上圖圖案的飛機木，塗上白色壓克力。

2 在背後黏上雙面膠。

3 黏上緞帶後，窗台完成。

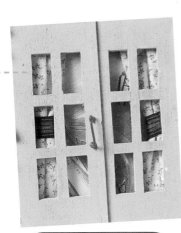

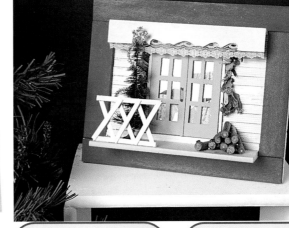

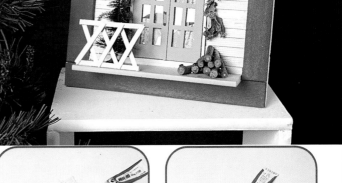

1 剪下一塊花布當成窗簾。

2 在其中一邊將布反折固定。

3 在門上黏上塞瑠璐片。

4 取一迴紋針彎成ㄇ字型當做門把。

5 在門把後面黏上二個小珠珠固定門把。

6 將做好的窗簾黏至門後。

歡欣迎聖誕

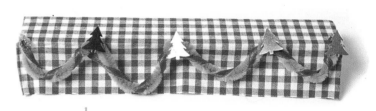

雖然台灣的冬天不會冷到下雪

但是在窗台上放上花圈及聖誕紅

仍可以吸引眾人的目光

聖誕紅的嬌豔

已經悄悄告訴大家聖誕節的腳步近了

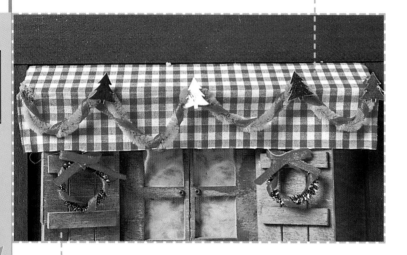

1 將飛機木黏成直角後，裁下一塊花布當成遮雨棚。

2 在遮雨棚上黏上毛根裝飾。

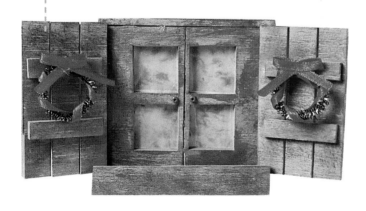

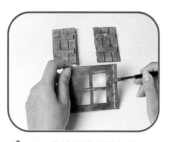

1 依上圖將窗戶和門上色。

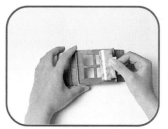

2 在窗的背面黏上塑膠布當成玻璃。

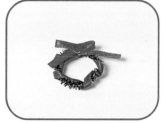

3 用毛根做成花圈黏至門上。

聖誕星願　**MERRY CHRISTMAS**

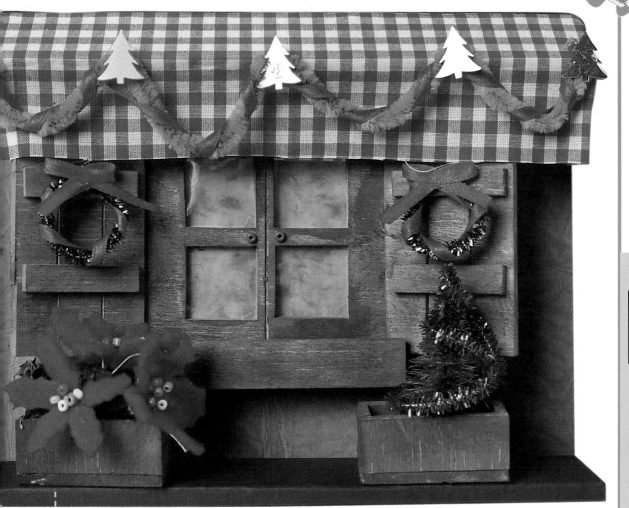

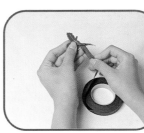

1 用飛機木做出花盆後上色。

2 剪出紅色不織布背後黏鐵絲
做成聖誕紅。

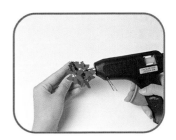

3 根部用綠色膠帶纏繞。

4 以上步驟做出數個聖誕紅後
放入花盆。

寂靜聖誕夜

站在壁爐前，看著窗外白雪粉飛，喝著咖啡，
享受著寧靜優閒的一刻，放下心中一切的煩惱，
聖誕節就是帶給人這種舒服的感受。

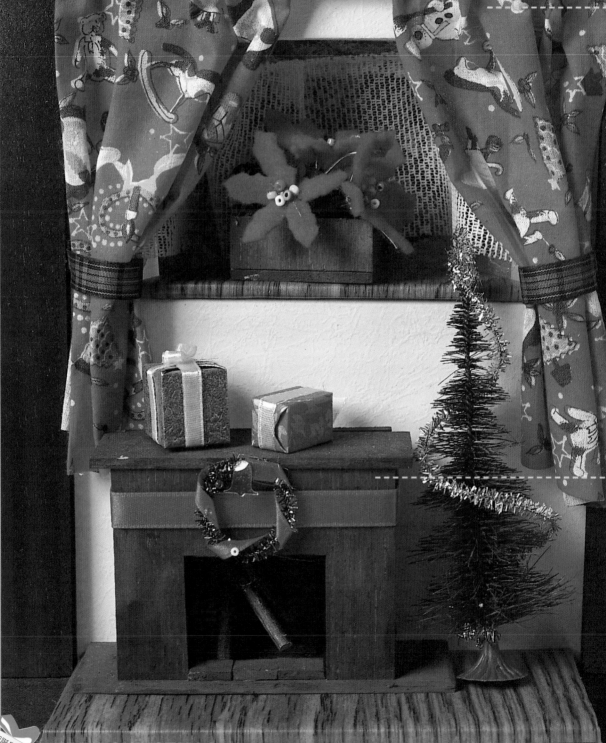

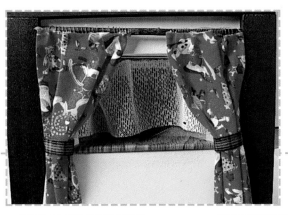

1 拿一根樹枝放入彈簧。

2 取一花布做成窗簾。

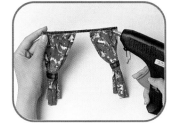

3 將窗簾組合起來。

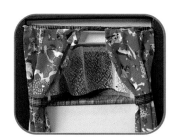

4 黏至模型上。

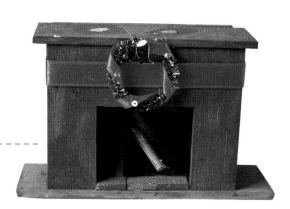

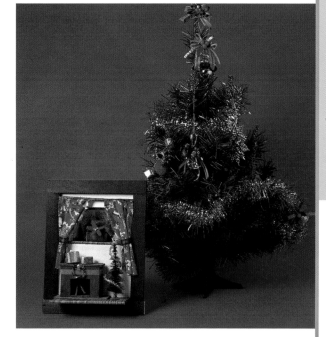

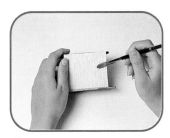

1 將壁爐用飛機木組合起來後
上色。

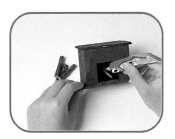

2 在壁爐內放入樹枝。

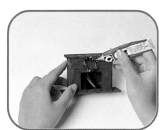

3 在壁爐上做裝飾。

100

聖誕快樂

在平安夜前將家裡大掃除一番

書籍放回書架上

換上新的掛飾

拿出聖誕樹掛上新的裝飾

悄悄的把禮物放在壁爐上

耐心等待聖誕節的到來

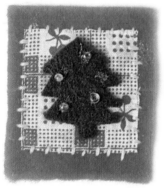

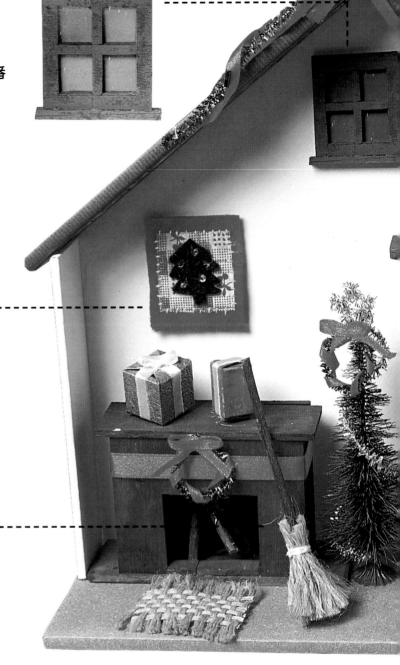

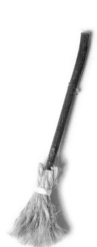

1 用麻繩反覆來回繞。

2 將一頭用綿線固定，另一頭剪開後撥鬆。

3 用一樹枝固定，掃把完成。

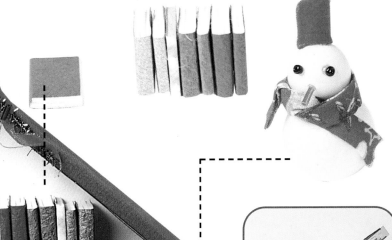

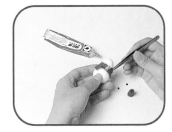

1 用二個大小不同保麗龍球組合，黏上圍巾。

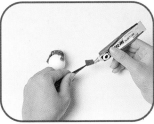

2 用紅色不織布做成帽子。

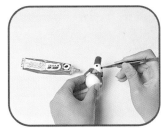

3 用黑色珠子當成眼睛。

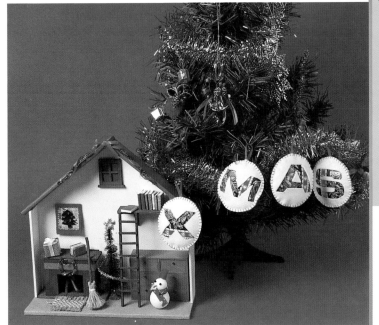

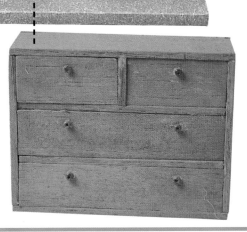

1 將櫃子上色。

2 在每個櫃子抽屜上黏上把手。

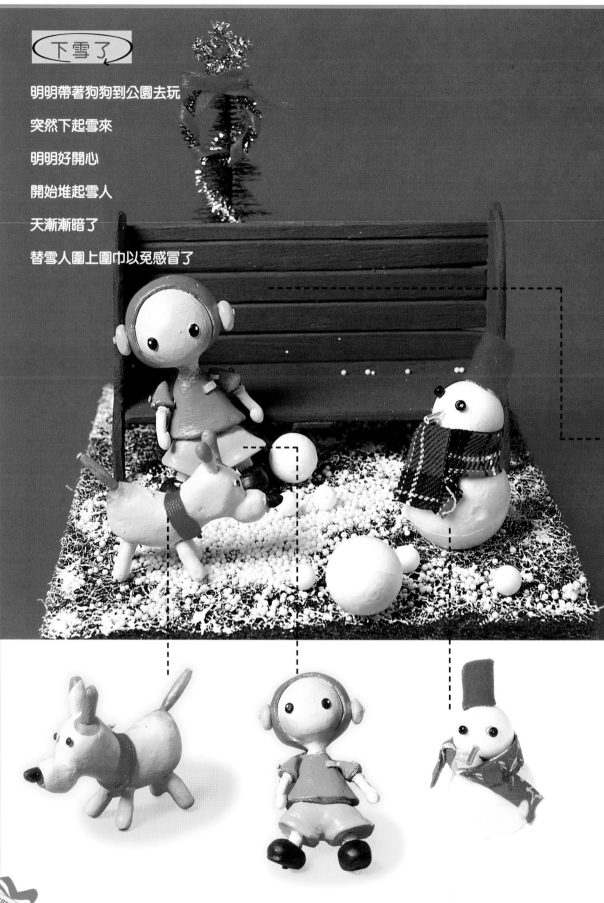

下雪了

明明帶著狗狗到公園去玩

突然下起雪來

明明好開心

開始堆起雪人

天漸漸暗了

替雪人圍上圍巾以免感冒了

聖誕星願　MERRY CHRISTMAS

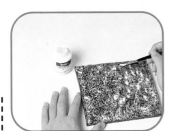

1 在菜瓜布上塗上白色壓克力。

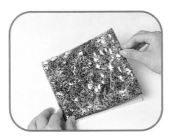

2 將菜瓜布黏至相同大小的珍珠板上。

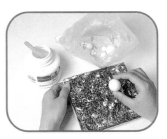

3 在上面黏上小保麗龍球當成雪。

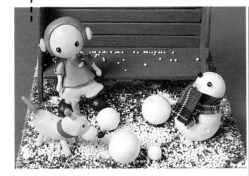

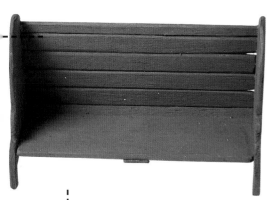

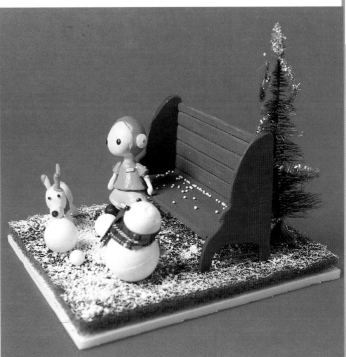

節慶DIY

103

MERRY X 'MAS

1 將椅子上色。

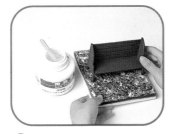

2 將椅子擺放至菜瓜布上。

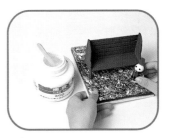

3 各個物件依序放至菜瓜布上。

聖誕佈置

聖誕前夕
家裡內外都得好好清掃一下
當然連倉庫也要好好清潔
連門外都要佈置
掛上布簾和鈴噹
一切就緒

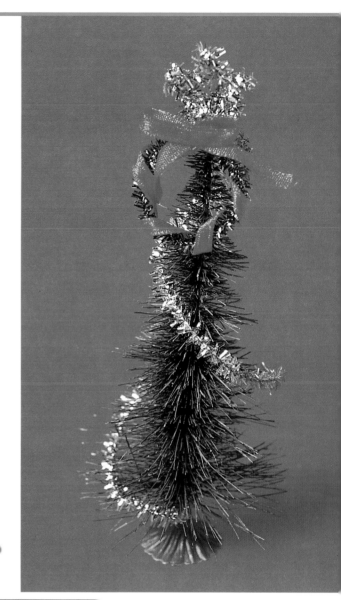

104

1 將布的另一邊反折0.5cm黏
合，以防脫線。

2 裁下一三角形珍珠板黏上紅
色紙。

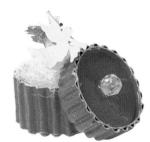

3 正面圖。

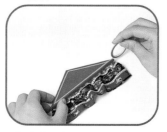

4 在上面做出裝飾。

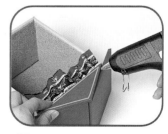

5 黏至盒子上。

CHRISTMAS' DECORATION

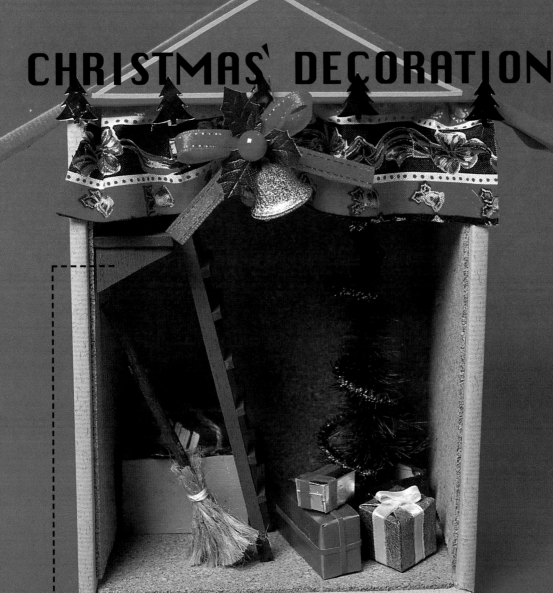

1 用飛機木做出如上圖的書架。

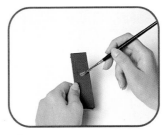

2 將書架上色。

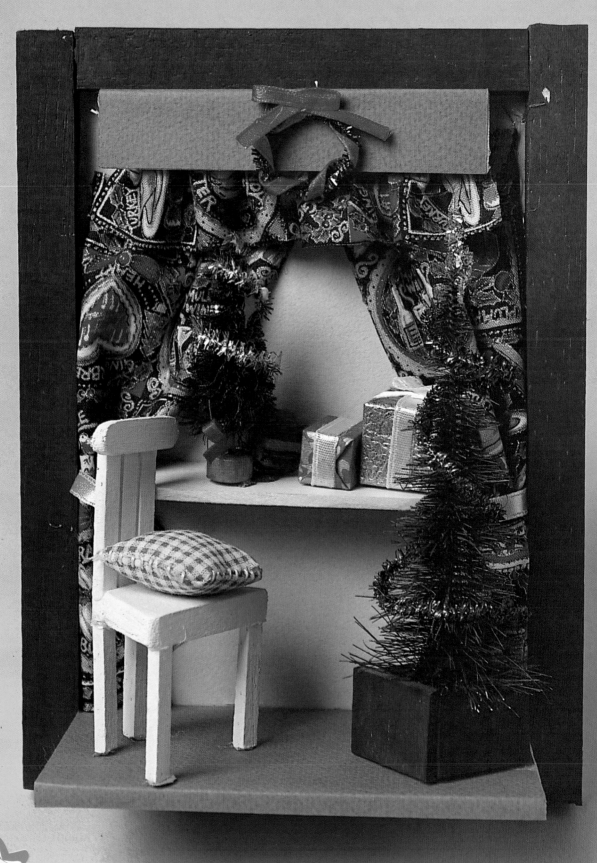

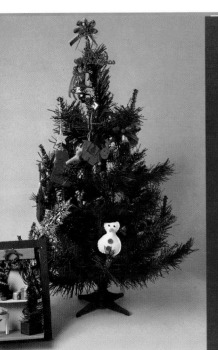

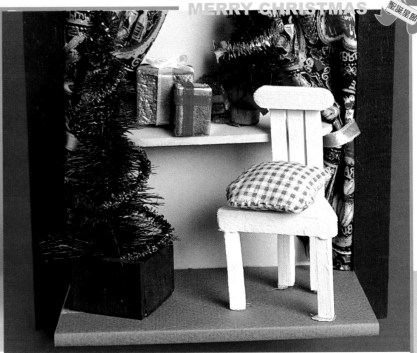

翠綠聖誕

紅綠搭配最能顯出聖誕節的氣氛
就用蘋果綠色系來做出模型
使人有一種舒服清爽的感覺
令人眼睛為之一亮

1 拿一張蘋果綠的紙黏至
大小相同的珍珠板上。

2 拿木條上色後黏至珍珠
板上。

3 取一顏色較深的紙黏至
珍珠板上。

4 將布黏出皺摺。

5 固定在窗台上。

6 組合各物件後完成圖。

精緻手繪POP叢書目錄

POINT OF
PURCHASE

北星信譽推薦・必備教學好書

日本美術學員的最佳教材

定價／350元　　定價／450元　　定價／450元　　定價／400元　　定價／450元

循序漸進的藝術學園；美術繪畫叢書

定價／450元　　定價／450元　　定價／450元　　定價／450元

最佳工具書

・本書內容有標準大綱編字、基礎素
　描構成、作品參考等三大類；並可
　銜接平面設計課程，是從事美術、
　設計類科學生最佳的工具書。
　編著／葉田園　　定價／350元

節慶DIY（1）

聖誕饗宴（I）

定價：400元

出 版 者：新形象出版事業有限公司
負 責 人：陳偉賢
地　　　址：台北縣中和市中和路322號8 F之1
電　　　話：29207133・29278446
F　A　X：29290713

編 著 者：新形象
發 行 人：顏義勇
總 策 劃：范一豪
美術設計：吳佳芳、戴淑雯、黃筱晴、虞慧欣、甘桂甄
執行編輯：吳佳芳、戴淑雯
電腦美編：洪麒偉

總 代 理：北星圖書事業股份有限公司
地　　　址：台北縣永和市中正路462號5 F
門　　　市：北星圖書事業股份有限公司
地　　　址：永和市中正路498號
電　　　話：29229000
F　A　X：29229041
郵　　　撥：0544500-7北星圖書帳戶
印 刷 所：皇甫彩藝印刷股份有限公司
製 版 所：興旺彩色印刷製版有限公司

行政院新聞局出版事業登記證／局版台業字第3928號
經濟部公司執照／76建三辛字第214743號

西元2000年11月　第一版第一刷

國家圖書館出版品預行編目資料

聖誕饗宴=Merry Chirstmas／新形象編著。
－第一版。－臺北縣中和市：新形象，2000
－〔民89－〕
　　冊；　　公分。－－（節慶DIY；1）
　　ISBN 957-9679-90-8（第 I 冊：平裝）

1.美術工藝－設計 2.裝飾品 3.聖誕節
964　　　　　　　　　　　　　89014359